藝術與設計者的夢幻學校

中央聖馬丁的 12堂必修課

帶你有系統地 深度學習提問與 創造、建立自我風格

Lucy Alexander & Timothy Meara

露西・亞歷山大、堤莫西・米亞拉 ——— 著　　劉佳澐 ——— 譯

Central Saint Martins
Foundation
Key Lessons in Art and Design

Exercises

Workshops

Interviews

格雷森・佩里※
Grayson Perry

　　我經常對學生們說，我對想成為藝術家的人不感興趣，我只想了解有志創作的人。我之所以如此區分，是因為早在一九七八年我上第一堂的基礎預科課程開始，選擇投身藝術與設計工作就已經頗為熱門。我認為，現在有些人進入這個產業，是因為喜歡「創意工作者」的名號，他們對藝術家或設計師的身分抱有憧憬，這些人通常是比較外在取向的。但根據我的經驗，能在這個產業獲得成功的大多是內在取向的人，他們更專注於自己的內在感受，而不是外在形象。他們經常埋頭工作，享受重複而單調的任務並提升自己的技能，當然也熱愛發想新的創作計畫，會為此在派對上慶祝。他們喜歡縫製一隻完美的袖子、畫一條流暢的線條、找出完美和諧的比例，或美妙的色彩搭配。即便他們不在藝術設計這一行，他們也會持續創作。你認為自己也是這樣的人嗎？那麼這本書非常適合你。

　　但如果你想賺大錢，那麼你最好別再繼續讀下去了。當然，在視覺藝術領域中也可能擁有豐厚的收入。我自己就是如此，但我很幸運，非常幸運。我直到三十八歲才開始靠創作維生，而我是在大學學費飆漲之前的黃金年代去念藝術學院的！某些方面來說，這算是一個

不錯的考驗,如果你不在乎自己是否賺很多錢,那麼你可能很適合加入我的世界。如果你關注那些令人動容之美、新穎的觀點、精湛的工藝、巧妙的作法,震撼人心的畫面,如果你想要找到有共鳴的夥伴,並感受到支持,那麼這裡很適合你。藝術世界是一個既刺激又能實現理想的地方,充滿全心投入的創作者,但這並不是一條輕鬆的路,也不全然盡是樂趣。這是一場馬拉松,而不是一次短跑。成功可能來自於同事們對你的尊敬,或者當你在做有意義的工作時,從中獲得深深的滿足,也可能你只是享受最終的成果。最後,才有可能獲得一筆不錯收入。

當年我選修預備課程時,我還不知道自己的下一步在哪裡,我只是喜歡創作。我花了一年時間來適應全心創作的生活,同時也去嘗試了許多不同的課程。我一頭栽進這趟旅程,當時我並沒有任何終極目標,一心只想進入藝術學院,任何藝術學院都可以,只要讓我離開老家就好。我接受老師的教導,他們說我是一個優秀的藝術家。他們說得對,我做得不錯,說不定我本來能成為一個更厲害(也更有錢)的服裝設計師呢!

※ 譯註:倫敦藝術大學名譽校長。一九六〇年出生,英國最受矚目的藝術家之一,主要創作媒材是陶瓷、刺繡和掛毯,作品中結合暴力的意象與令人不安的社會議題,二〇一三年獲得透納獎(Turner Prize)。

序

獻給
視覺思考者、
創作者與
煽動者

　　中央聖馬丁的基礎預科課程是藝術家或設計師最重要的起跑點。在預備課程中，你將學習到如何發展出個人的視覺語言，並客觀分析作品的各種可能性，為藝術設計職涯奠定良好的基礎。隨著課程中無數實作與練習，你也將受到鼓舞，更加勇於夢想、敢於想像，進而創造出一個前所未有的全新世界。

　　我們希望以積極、創意且具批判力的方式讓你投入學習過程，並希望你能運用這本書來探索、提問與創造。

　　作為倫敦藝術大學中央聖馬丁學院基礎預科課程教師，我們在一個優秀又具有競爭力的環境中工作，但我們也相信，這裡教授的核心價值和創作方法，是所有人都能夠學習的。我們運用策略來探索與評估創作的潛力，而這本書的目的，正是要闡明這些思維策略。

　　無論你正準備攻讀藝術設計學位，或者有意邁入創意產業職涯，都需要先選出一個自己最能發揮長才的領域。你可以應用本書第七章「探索」中提供的五個專題，找出一個最適合自己的，這個章節將帶你探索藝術與設計的廣大層面。接著，你還能透過其他章節介紹的專題，深度認識藝術設計的四大領域：時尚與織品、藝術創作、傳達設計與立體設計。

　　遵循這一套特定的教程，不只是要讓學生發現屬於自己的表現手法和創作方向，也要讓學生學習責任感，能夠全心投入並努力不懈。這套基礎預科課程透過實作、集體發想、自我分析、接受評論，讓學生深度學習，同時培養實驗、冒險與接受失敗的能力。更重要的是，這門課程也是一個自我發現與重塑的機會，我們的課程規劃不是著重在成果的修正，而是強調讓學生發展出一套思維與創作的過程，使他們有能力進一步往下探索。

本書希望以循序漸進的方式進行完整的教學，而不是羅列出各種主題，讓讀者擇一研究。在探索這本書中的各種概念與專題時，請務必打開心房去發掘你不熟悉的事物。我們希望你能跨出舒適圈，接受不同的挑戰，而非只是重複練習那些你已知且熟悉的技能。

我們刻意不為書中列出的練習提供特定答案，這反映了我們的教學方式：我們希望你改變規則、擁抱那些不切實際的可能性，並接納意想不到的發現。你可以將這本書視為一種煽動，或一個需要受到挑戰的對象，又或者是一場充滿探索、詢問與創造的挑戰。我們希望你一開始就先實驗你的想法、嘗試闡述你的創作意圖，並評估作品的潛在應用與影響力，進而去正視自己身為藝術家或設計師的意義。

我們深信，在一個進步的社會裡，鼓勵並培養學生的想法、想像、同理心，乃至批判力、問題處理能力、適應力和領導力，都是至關重要的，而這些也是藝術與設計教育謹記的願景 。

書中，我們展示了許多本校基礎預科課程學生的作品為範例，這些作品都有著令人讚嘆的樂觀與野心。我們希望藉此讓人們關注，藝術設計的領域之中，蘊藏著巨大的潛力與多樣性，還能直接影響我們身處的環境。本書中還包含了許多訪談，有利地展現了新生代藝術家與設計師們透過中央聖馬丁的基礎預科課程，發展出強而有力的創作特色與成功的職業生涯。你也能成為其中的一員。

學院歷史

　　倫敦藝術大學中央聖馬丁學院的基礎預科課程起源於一九六〇年代，因應英國政府發表的《寇德斯吉姆報告》（*Coldstream Report, 1960*）而生。這份報告指出，當時從中學進入藝術學院的學生們，並不具備學習藝術設計所需的專業水準。為滿足這項需求，中央藝術與設計學院（後來與聖馬丁藝術學院合併成為中央聖馬丁學院）於一九六六年設立了預備課程，目前的課程模式就是自當時演變而來的。這門課深受其他國家的思潮與教學方式影響，包含了包浩斯學院（Bauhaus）的藝術預備課程（Vorkurs）。包浩斯學院是一所創新的藝術、建築與設計學校，由瓦爾特・格羅佩斯（Walter Gropius）於一九一九年創立於德國威瑪。格羅佩斯強調關注「生活過程的創意塑造」，而不是關注創作的物件或是結果。約翰・伊登（Johannes Itten）在一九一九年至一九二二年間規劃完成包浩斯的藝術預備課程，他推全方位藝術設計教育，重視批判性思考與個性發展，認為這與技能條件一樣重要。這些核心價值觀成為中央聖馬丁學院基礎預科課的基石，著重於培養每個獨立個體，讓他們發展出獨特的創作特色，同時也能學習到創作技能。

　　自五十多年前英國其他學校陸續開始出現自己的預備課程，中央聖馬丁學院的基礎預科課也經歷了一些轉變，但其核心精神和專業分工仍然保持不變。這門課程持續扮演著重要的敲門磚角色，引導學生進入專業學科領域，也幫助學生建立作品集，讓他們有機會能繼續攻讀英國或國際頂尖大學和研究所學位。然而，更重要的是，中央聖馬丁學院的基礎預科課程對學生們來說，會是一段高壓、艱鉅而脫胎換骨的經歷。正因為有這些緊湊的專題、藝術設計工作者高品質的教學（老師在各自的領域都十分活躍），以及對批判思考與自我檢討的重視，在為期一年的課程中，我們得以看見學生成為具備觀點與聲音的藝術設計新鮮人。

Chapter

1

Propose

動機

靈感工廠

"

設計案的價值不在於它完成什麼或做了什麼，而在於它是什麼，以及帶給人們什麼感覺，特別是它是否鼓勵人們充滿想像力、惶惶不安、細心周到地質疑日常的種種，以及事情可以怎麼不一樣。

───── 安東尼・鄧恩（Anthony Dunne）、菲歐娜・拉比（Fiona Raby），《推測設計》（*Speculative Everything*），2013（編按：中文版由洪世民翻譯，何樵暐工作室出版，2019 年）

　　這個專題是要讓你明白，你的想法與構思作品的過程都是非常有價值的。靈感工廠希望你拋開對於專題製作如何展開與收尾的既有想法，轉而思考哪些手法能讓你跳脫藝術設計領域常見的美學傳統，不再受限於技術與功能面的價值觀。

　　靈感工廠是預備課程的起點，將讓你學習到研究、創意生成和視覺化的方法，進而構成你實踐創作的基礎。這個專題將幫助你建立研究與思辨的策略，往後你可以不斷複習這些策略，用以激發你的想法並開始工作。在這個專題中，你將探索創造過程的可能性，這段過程不那麼注重實用性，也不會受限於知識與技能的隔閡。

　　隨著科技及全球化慢慢將我們推向一個更狹窄的單一文化，要在世界上創造出全新的思維或生活方式變得愈發困難，但這種能力也變

得更加重要。安東尼・鄧恩和菲歐娜・拉比在《推測設計》一書，說明了設計發展的方向，將是專注於解決問題，並呼籲設計師要去思考新的未來，為即將到來的世界而設計，不要執著於當今世界中潛在的難解問題。

　　我們希望你在這個專題的學習過程，成為一座「靈感工廠」，不僅能掌握研究與視覺化過程，也讓你的創作思考獲得價值。

　　將想法視覺化是藝術設計實作十分重要的能力，在這個專題製作中，把你個人獨特的想法轉化為視覺語言，將會是成功的關鍵。視覺化的目的，是要別人能在頁面或螢幕上生動地看見你構思的潛力。通常你必須呈現作品的實際細節，包括規模、位置和素材，同時也要展現作品潛在的影響力，讓你的專題製作獲取支持。而要讓想法視覺化，就要說明專題提案背後的故事、描述作品的情境，並思索這件作品會對所在地點與觀眾帶來何種影響。

　　這門基礎預科課程自始便希望你能活用藝術設計實作的廣泛概念，我們尤其強調，要去探索不同的創意領域之間的關聯與牴觸，甚至是更廣泛地去探索藝術設計實作與社會之間的種種相關與相斥，我們鼓勵你，放大這些互動之中可能引發的影響。

專題製作

先思考作品的概念基礎、運用的素材，以及製作的過程，由此擬定創作提案。

做大量研究，並利用這些研究來提出想法，你將能發展出一系列可能的結果。你現在還不必做出成品，因此不需要受限於一些實際的考量。

利用繪圖和加上文字註解，傳達你所構思的一切。這個專題希望你能放開心胸、充滿野心、自由自在地實驗。

思考下列名詞。你將運用這些名詞來傳達你的作品。

理論	素材	作法
1. 女性主義	1. 空氣	1. 裁切
2. 無政府主義	2. 混凝土	2. 摺疊
3. 未來主義	3. 頭髮	3. 懸掛
4. 烏托邦主義	4. 橡膠	4. 展開
5. 感覺論	5. 水	5. 包覆
6. 受虐狂	6. 墨水	6. 打結

STEP 1 研究理論

從第15頁的列表中，任選一個「主義」
（-ism）。列出你對這個理論所有的聯想，並
詢問你身邊的人是否有更進一步的想法。一
切沒有標準答案。

利用圖書館或網路來查詢這個術語的定
義，並盡量利用各種資源來找出文獻資料，
進而羅列出更多的論點。

·例如──無政府主義（anarchism）

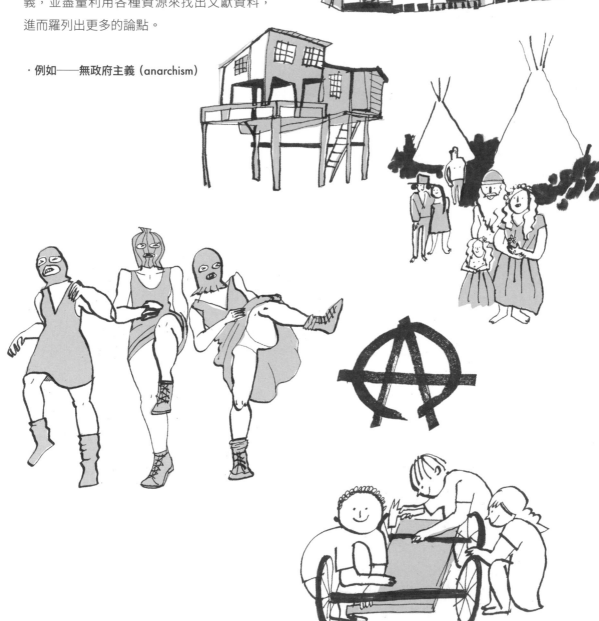

STEP 2 素材發想

從第 15 頁的列表中，任選一種素材。

找找自己四周有沒有這種素材的案例，並列出它們各自的特性。

接著，畫出所有與這個素材相關的聯想。

・例如──空氣

STEP 3 發想作法

從第 15 頁的列表中，任選一個作法。

列出這種作法的一些例子，畫出它的特性與相關聯想，讓這個作法視覺化。

・例如──包覆

STEP 4 結合素材與作法

隨機選擇一個素材和一個作法，並且想像一下要怎麼使它們兩相結合。畫出這種組合可能產生的結果，先不要去考慮實際或技術層面的問題。

· 例如——混凝土（混凝土製的公園長椅）和折疊（百褶裙）

有褶紋的混凝土長椅會長什麼樣子呢？或者混凝土做的百褶裙呢！？

用十種不同的組合重複這個思考步驟，並以線條和符號來呈現出這些想法。不要想太多，也不要修改。

STEP 5 加入理論

將目前為止蒐集的點子、特性和形式都連結起來，看看這些天馬行空的想法有多少潛力。當你把這些看似毫不相關的元素放在一起，又會產生什麼結果？

在你剛才列出那十個素材與作法的組合中，試著加入一個理論，並試想如何將你的素材與作法，組合應用在理論表達上。

· 例如——有褶紋的混凝土長椅會是烏托邦式（utopian）的嗎？

有時，理論會與作品的所在位置有關，也可能與作品的應用方式有關（請參考第19頁的練習）。

STEP 6 選擇想法並發展視覺語言

現在，你已經有了一些創作的想法。複習一下前面的內容，看看哪一項最能囊括你所關切的主題。

前面的每一個想法中，其實都已經包含了視覺化的線索。因為每一種素材都有既定特性，而每一種理論也都有各自的美學，無論你是否接受，或能否自己重新想像這些既有概念。

STEP 7 位置

在這個階段，為你的作品設想一個所在位置是有幫助的。這個位置會提供你一系列的限制和形式，幫助你進一步思考和設計。

STEP 8 用一張A2紙畫出你的構想

將你的構想視覺化，不僅僅是一種呈現想法的方式，也是訓練說故事能力和說服力的過程。務必要清楚明白、簡單扼要（請參考第20頁的第一項）。

如何混合構思

「混合」是兩種不同的元素相融合的產物。而在創意構想的生成過程中，混合便是指將各種看似不相關的素材、作法和概念相結合，創造出新的可能性。

例如，將氦氣球與遮有帆布的鷹架聯想在一起，你可能會想像出一座漂浮的充氣建築物。

而如果你對無政府主義教育理論感興趣，那麼，你可能會去探索漂浮的充氣建築如何促進「兒童主導遊戲」（child-led play）的概念。

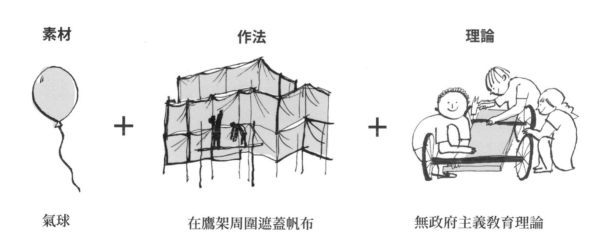

素材	作法	理論
氣球	在鷹架周圍遮蓋帆布	無政府主義教育理論

＝　充氣的非學校（unschool）

如何視覺化

拼貼 123
無政府無人機的希臘合唱團

1 │ 先從背景開始，可以使用從紙上裁切下來的一些實心圖案，以簡單快速的方式來拼貼出背景空間。

2 │ 用影印出來的圖案來將主要元素（面具和擴音器）視覺化，這些圖案要更爲細緻，好從簡單的背景中跳出來。

3 │ 貼上電腦繪製或在紙上畫的平面圓形（無人機），要與背景是對比色（在範例中是白色）。

4 │ 加上人群，好創造出範圍與空間感。

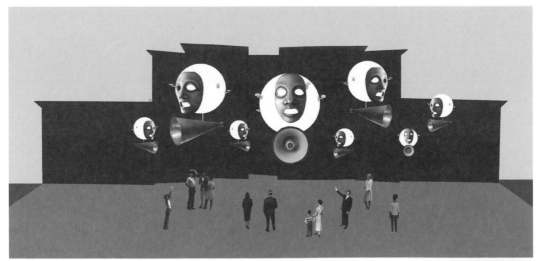

圖片刷淡

充氣的非學校

1 │ 先影印兩張要用來對比的黑白圖片。

2 │ 把兩張圖片中的主角剪下來（在這個範例中是建築物）。

3 │ 用立可白把其中一張剪下來的主角塗白。

4 │ 把兩張主角都黏在一張新的紙上。

5 │ 使用拼貼來增加其他的物件，將想法結合在一起（在這個案例中，是管子穿入兩棟建築物）。

6 │ 運用繪畫的方式加入細節，並呈現出主題。

― 示範作品

女性主義＋橡膠＋裁切 ↑

「我使用了陸軍婦女隊的剪影線條來表達性別中立與公平。剪影線條用具展延性的橡膠製成，表示個體的靈活，沒有任何社會成見。」

安娜貝爾・奧羅拉・霍爾登（Annabel Aurora Holden）

無政府主義＋混凝土＋懸掛 ↓

「我想像我的雕塑作品會以混凝土製作，並且懸掛在一個大畫廊空間中。混凝土在被懸掛起來後，會開始慢慢崩裂，代表一個巨大的權力（例如一個政黨或政權）因無政府主義和叛亂而遭到瓦解。這件作品必須令觀者震懾，呈現出強大且堅實之貌，同時又虛弱、失重且脆弱。」

麥斯・金（Max King）

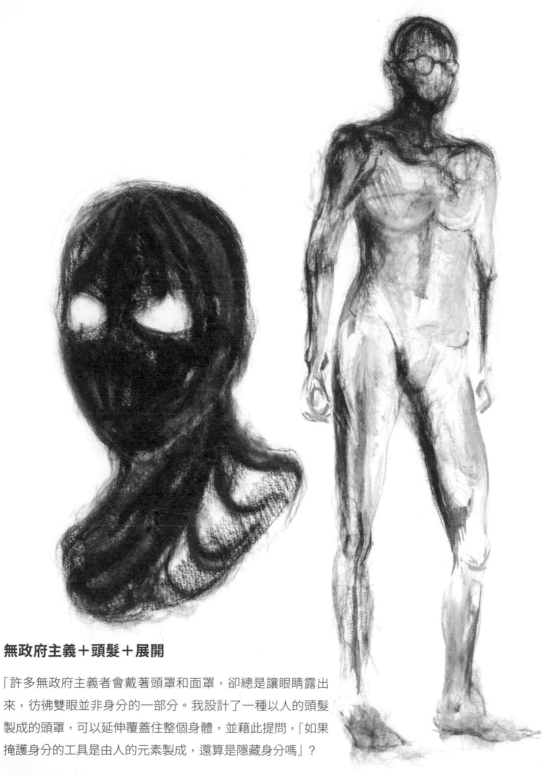

無政府主義＋頭髮＋展開

「許多無政府主義者會戴著頭罩和面罩，卻總是讓眼睛露出來，彷彿雙眼並非身分的一部分。我設計了一種以人的頭髮製成的頭罩，可以延伸覆蓋住整個身體，並藉此提問，『如果掩護身分的工具是由人的元素製成，還算是隱藏身分嗎』？

卡琳・愛丁（Carlyn Edenne）

Chapter

2

Research

研究

　　沒有任何一件作品是抽離於現實的：身為藝術家或設計師，你所做的一切都是藝術史和設計史的一部分，也是你創作當下所處廣闊世界的一部分。若不去深入了解我們作品周遭的世界，就無法知道作品在世界上的定位。因此，唯有發展深入的研究過程，才能提升藝術設計作品的力量與內涵。

　　我們在教授研究方法時，主要會有三個階段。首先，我們鼓勵你**先思考再探索**，先挖掘並深思你已知的事物，然後從中找出一個特定主題，展開更大範圍的探索。接著，我們建議你**找出原創性**——以選定的主題為根據，找出與它相關的第一手經驗，並試著塑造一個新的想法。第三，我們重視**建立脈絡**的過程，將你的想法放進現況與過去的脈絡中思考，並與更廣泛的二手研究資料相互連結。本章接下來會簡單介紹這三個階段，並加以延伸。

　　同樣重要的是，研究並不能獨立於創作與製作過程之外，研究是所有藝術設計作品發展的根本。而與其透過探究過往之事來發展作品，不如先從你已知之事著手。因為當你參考了過多既有的案例，就可能會導致你的創作停滯不前，更可能造成無意間的模仿。整個創作過程中都必須不斷進行研究，如此一來，創作才能逐漸具備豐富的內涵與完備的脈絡。

　　研究能鞏固你的創作，無論是讓你瞭解自己的主題、帶領你探索素材與作法，或是考慮你的觀眾，以及作品被觀賞的情境。研究過程

中，最重要的就是溝通與交流：多與人討論你的思考、你的觀察所見，還有你的創作構思，以及你對作品的期望。這些對話將會為你打開許多可能性、激盪出新的想法，並將你的作品帶向全新且意想不到的方向。

先思考再探索

當你著手尋找更多與主題相關的資訊時，如果只是在搜尋引擎輸入幾個關鍵字，讓網路吐出大量現成的、或真或假的資訊，或者就算是你想在你的書架上或圖書館裡查閱某個主題的書籍和期刊，這些作法都太過簡便了。我們更傾向另外一種方法：從你已知並可直接接觸的主題進行思考，這是一個比較理想的開始。畢竟你正在努力發展自己獨特的視覺語言，試圖反映出你對世界的看法，因此，在你去搜尋二手資料之前，要先想辦法拓展你自己的知識、記憶、詮釋與經驗。

練習 Exercise 蒙著眼睛討論

這個練習是要讓你學習相信自己最初的感覺、想法和反應，也是擴展你研究基礎的一個方式，讓你獲取周遭之人的知識，來增加與豐富你對某個主題的想法。一旦遮蔽你的視線，便也能消除視覺干擾，讓你不會想去注意他人的反應。這個方式能讓你們圍繞主題，展開一種新的對話型態。

練習時，以三到五個人為一組，每人都需要一個眼罩或一塊布來蒙在眼睛上。

1. 制定討論主題

主題可能來自於你正在做的專題，也可能是你感興趣、並想深入探討的任何題目。

2. 把眼睛蒙起來！

此時可以先各自聊聊失去視覺是什麼感受，這會有很大的幫助，能讓每個人都先習慣這種感覺，在看不見的情況下說話也能感覺自在。

3. 討論

討論要持續大約十到十五分鐘。用以下幾個問題來組織你們的討論：

· 你對這個主題有什麼樣的理解？
· 你是否經歷過或遇過哪些與這個主題相關的情境？
· 你對這個主題有哪些視覺圖像或相關的聯想？

4. 回顧與檢討

回想討論過程並仔細思考。你發現了哪些原本你不知道的事？你聽說了哪些讓你想進一步了解的事？有哪些視覺聯想可以成為有趣的起點呢？

找出原創想法

　　當你著手進行一個專題時，我們希望你能積極尋覓新的資訊和想法，進而用它們來催生出更加創新的作品。這個創作的過程，就是去找出屬於你自己的原創性，並能讓你徹底投入其中，不管是某個看法、構想、圖像，或知識。當然並不是每次你都會找到全新的東西，但朝此目標前進的動力才是最難能可貴的。這是一段積極的過程，你會走入世界，並投入你的所見所聞之中，而這也是一段互動的過程，讓你與具備知識的人相互交流。

挖掘新的人事物

　　這個練習提供另一種方法，讓你展開研究過程並尋找專題製作的起點。這需要你舉一反三並堅持不懈，希望你再次利用大範圍社交圈中的朋友、同事或專家等手邊的資源，不要去使用不具性格、沒有鑑別度的搜索引擎。

　　在這個練習中，你要使用第29頁其中一個圖案，並要提供另一張相關的圖片（可以是畫的或照片）。練習的目的，並不是要你精確重現你選擇的圖案，而是要你去發現或創造一個新的圖案，這個圖案會擁有自己的故

事。既有的和新創的圖案兩者之間的差距或矛盾才是最有趣的，也更具有創造潛力。在整個活動中，請密切注意以下規則：

· **不要使用網路搜尋引擎**
· **不要利用圖書館，或去尋找書籍／紙本資料**
· **找人討論，可以面對面，或透過電話、電子郵件、簡訊或社群網站**
· **透過你的社交圈找出所有畫面和資訊**

1. 從上面選出一個圖案

集思廣益你對這個圖案最初的想法。你認為這是什麼?你認為在哪裡能找到它?它能喚起任何特定的記憶或聯想嗎?

2. 拓展你的理解

想想誰能幫助你拓展對這個圖案的理解。可以大膽地嘗試去找一些親近好友和同事以外的人。你在推特或Instagram上追蹤的人,有可能提供任何見解或意見嗎?

3. 討論

找出你認為可以提供資訊、解釋和見解的三個人,和他們討論這個圖案。你可以和他們面對面聊聊,或通個電話、寄送電子郵件或透過社群網站來討論。詢問他們步驟一的問題。

4. 找到一個新圖案

根據你從對話中得到的新想法,找出一個新的圖案。你可以請其中一個你聯絡的人來幫助你,或根據你現在掌握的資訊去其他地方找到新圖案。

範例:

魚——

一位同學要尋找新的魚圖片,她忽然想起現在是東京的晚上九點,這表示她的朋友正在當地的海鮮餐廳吃飯。於是她打電話給朋友,請對方傳一張晚餐的照片給她。

算盤——

這個圖案讓一位阿根廷同學想起了她小時候用的算盤。雖然現在是布宜諾斯艾利斯的早上七點,但她還是決定打電話給她的媽媽,請她幫忙找到算盤,並拍照傳給她。

時鐘——

有位同學覺得這個圖片和倫敦國王十字車站的時鐘很相似,於是他發送訊息給社交圈的朋友們,後來找到一個在車站附近的人,並拜託他們幫忙拍照。

現在你跨出第一步,參與了一段發掘的過程,也取得了擁有自己故事的新圖案,為你的作品提供了起點或新的方向。

建立脈絡

　　到目前為止，你都只能運用已知或可以直接取用的材料，接下來我們想提供你一些策略，確保你的作品能進入現有的藝術設計實務脈絡中，在相關主題上也具備充分的內涵。

參觀博物館和美術館——
你可以鎖定與自己興趣相關的展覽或收藏品，但有時去看看與主題沒有明顯關聯的作品也可能會有所收穫。

去圖書館或書店——
書籍和期刊當然是資訊與知識的重要來源。可以去逛逛書店或圖書館的書架，或直接從圖書館目錄找到與你主題相關的書籍，兩者都一樣有幫助。

使用網路——
網路可以讓你找到大量有用的資訊。不過也請務必謹慎使用，網路應該只是諸多輔助研究方法中的其中一項而已。

建一個部落格——
你可以在部落格中存放二手研究資料，或記錄你對資料的看法。設一個分析評論的標籤，專門寫你對作品主題、材料、過程或規模的想法。

Chapter

3

Draw
繪圖

速寫本十分迷人，可說是藝術家或設計師心靈之窗，呈現出他們看待或思考世界的獨特方式。但如今，速寫本已經成為一種物質追求，無論是書籍、部落格或社群網站上，都充斥著五花八門的筆記風格與指南。難怪每到基礎預科課程的某個階段，學生們總會開始透露他們對速寫本的焦慮或挫折：我的速寫本太大了、太小了、太亂了、太做作、我不會畫畫、這能做什麼用？

那麼，我們究竟該如何善用速寫本？它真正的用意又是什麼呢？

速寫本主要是一個讓你繪圖與思考的工具。透過有規律、有條理地運用速寫本，你將會發展出獨特、個人化，且具有彈性的視覺語言。你可以在速寫本上將自己的思緒轉化為視覺，幫助你更加理解這些構思的潛力，並進一步將腦中的想法付諸實行。若要讓你的想法產生影響力，也就是帶來挑釁、誘惑，甚至是破壞，唯一方式就是讓它們能夠被看見。速寫本能幫助你啟動這個過程，而其中的一系列探索也將推動你的創作，是你冒險、犯錯、尋找替代方案，並產出解決方案的所在。

廣義而言，繪圖是你創作過程的基礎。攝影家布拉塞（Brassaï）曾經問過畫家畢卡索，他的想法究竟是偶然得來的靈感，還是經過刻意思考？畢卡索回答：「我不知道。想法只是個起點……如果想知道自己究竟要畫什麼，就必須先開始畫畫。」繪圖是一種發掘的過程：它首先是一門觀察與記錄的學科，再來才是一種思考的方式，在你的設計過

程中，去思考如何整合、修改和玩味你最初的想法。因此，繪圖應該是要具備探究意涵的，最初的草圖應該要令你驚艷，並幫助你繼續觀察和思考，它是一種原始的潛能，能激發出更深入的繪畫與創作。

但繪圖好難！繪圖太慢了！如果我想要做紀錄，直接用手機拍下來就好了。

雕塑家賈克梅蒂（Alberto Giacometti）曾將他的繪畫過程比作「在黑暗中摸索前進的動作」，在這個比喻中，動作象徵著一種表達方式，而繪畫則能點亮你尚不理解或還無法表達的事物。雖然攝影也是一種方法，但若要探索經驗與抽象想法，繪圖是更加有效的。在繪圖過程中慢慢浮現的那些可能性，一定會令你感到驚訝與興奮。

除了用來當作繪圖和發展構思的工具，速寫本也如同一個活躍的空間，讓你在其中探索材料與創作過程的潛力，並去思考作品的觀眾或使用者。你可以在速寫本上將樣本、情緒板（mood board）、材料測試和實物模型，與你的概念想法相互融合，進而勾勒出整個專題從開始到完成的旅程。每位藝術家與設計師都有各自運用速寫本的方式，如果你能直覺且自由自在地運用，速寫本就能幫助你展現你的視覺語言。

只要你相信且信任自己的想法，接下來你就會想要去探索各種可能的途徑，並使這些可能化為圖像。如果你能堅持不懈地去實踐，這趟過程將能提供你許多測試構思的方法，直到這些構思愈發茁壯，又或者變得後繼無力，新的想法隨之而生。請務必以活力、決心和無畏的精神來運用你的速寫本，才能朝未知的旅途邁進。

Interview 專訪

伊格納希雅・魯伊斯 | Ignacia Ruiz | 插畫家

伊格納希雅・魯伊斯出生於智利聖地牙哥，是一位插畫家與設計師，主要從事繪畫與版畫創作。她在倫敦生活和工作，是中央聖馬丁學院基礎預科課程的副講師。

Henry Nelson O'Neil
THE LANDING OF HRH
THE PRINCESS ALEXANDRA
AT GRAVESEND.

——你如何運用速寫本？

我會隨身攜帶，而且不怕在本子上犯錯。我把速寫本當作一個圖庫，專門儲存我的觀察結果，以後可以隨時取用。這是我的大腦進入「真實世界」最直接的路線。我在其中捕捉各種事物，讓這些事物在我的記憶中一直保持鮮活狀態。

有時候速寫本本身就是一件「已完成」的作品，也有時候我會刻意在本子上發想計畫。

——你的「圖庫」如何為創作提供資訊？為什麼不使用相機或網路呢？

發展自己的圖庫，主要是為了讓你擁有專屬的參考資料。比起拍照，我更喜歡畫圖，因為動筆能讓你開始認識你所畫的東西。畫得愈多，我就愈知道在人或物移動之前，有哪些關鍵的地方應該要趕快先捕捉下來。如果你看著照片畫，很容易過度拘泥於細節，最後花了好幾個小時，只畫出

一張充滿匠氣的圖片。

圖庫的存放量愈多，你的記憶也就愈豐富，接下來你就能慢慢學會不必看著實物就能畫圖。

這些事物先經過你的眼睛、大腦和手，最終才被畫出來，因此它們必然、無疑就是你的作品。

對我來說，畫圖帶有一點強迫性，是我很需要去做的一件事，已經成為我理解周圍世界的一種方式了。當我將某件事物捕捉到速寫本上，我就會覺得這已經是屬於我的，它已經被存放進到我的圖庫裡了，就像蒐集物品一樣。假如我在速寫本上畫一尊希臘大理石雕像或一座城堡，就等於我把它們都帶回家了。

──你已經是一位成功的插畫家了，但你還是每天去寫生，為什麼呢？

因為這是一種持續的過程，永遠不會有結束的時刻。我還認為，如果我不再畫畫，就等於自以為達到了創作的頂峰，但事實上我還有待努力。我們都應該不斷學習和嘗試。人們有時會覺得寫生是一種「學生習作」，但我認為這是插畫家的基本功。

──當你展開自由接案生涯之初，畫圖如何幫助你建立創作的手感？

我認為創作來自於創作，所以為了讓創作能持續下去，你就會需要不斷產出或創作。有時也可能會覺得有點不著邊際，這時你就必須去信任這個過程，並且繼續投入。這個過程也能讓你擁有一些主導權，去掌握自己想接受什麼樣的委託案，或想做出什麼樣的作品。

──你如何建立並發展自己的視覺語言？

我認為主要是透過重複練習，還有每天畫畫所累積的自信來建立。我剛開始在速寫本上畫圖時，總是畫得膽顫心驚，大量練習之後，才慢慢不再害怕失敗。也是從那時起，我開始摸索並找出自己的路。一開始我畫的幾乎都是黑白的，而且風格比現在瑣碎許多。後來我才嘗試使用彩色。

我從來沒有那種靈光乍現的時刻，覺得「啊！這就是我的視覺語言」！反而是慢慢發現自己已經累積了許多作品，而且逐漸凝聚出整體性。

──在持續發展作品與不斷激發探索的這段過程中，你的速寫本扮演了什麼樣的角色？

速寫本是我所有（或大部分）原始素材的來源，也是我可以不斷嘗鮮的地方，委託案通常沒辦法太過大膽，也可能沒有這麼多實驗空間。我總會在速寫本上畫出各種愚蠢的想法，也因而催生出許多突破性的進展（當然也經常會有失望與失敗的作品）。

速寫本是我收集「資料」的方式，這些資料之後會被導入到作品中。有了這些速寫本，一切就不必從零開始，所以也就不會那麼手足無措了。

Instagram: @ignacia_rz

細膩而獨特的觀察

　　走馬看花的觀看，並非真的看進去。這些漫不經心的所見，僅僅是我們的揣摩或近似的景象而已。唯有當你真正去叩問這些事物，並且自我挑戰，去運用和創造一系列方法來捕捉你看到的事物時，你的繪圖才會開始反映你獨特的觀看方式。

人物與場景

1. 人物

· 觀察一個人物，試著去理解他們的特質。你第一眼看到的是什麼呢？

· 想著你最初的觀察，開始畫圖，並再額外捕捉三個元素：姿勢、服裝樣式和關鍵特徵（例如眼鏡、髮型）。

2. 場景

· 以抽象圖樣來思考整個場景。

· 從畫線條開始，先捕捉離你最近的東西。

· 加入色塊，然後交錯畫上其他細節與顏色，呈現出人群的節奏與能量。

Exercise 練習　黑白與彩色

1. 黑白人群

· 先以一系列形狀來畫出人群。

· 確定亮部與暗部的比例,整個畫面要像拼圖一樣逐漸組合起來。

· 以筆刷來填滿黑色區域。

2. 彩色

· 先畫出線條,為畫面中心安排一個主角,接著以相等的比例圍繞主角畫出其他元素。

· 運用重複的圖樣元素來繪製背景,使成品看起來是平面的。

· 選擇四種對比色,從最淺的顏色開始畫,塗在畫面中大大小小的區塊上,接著再用次深的顏色來畫背景。

練習 細節與表達

1. 跨頁城市景觀線圖

· 用一支沾水筆來畫出眼前所看到的、由垂直線條構成的主要形狀，接著再畫橫線。

· 以細線條連接各個元素來畫出形狀。

· 以粗線條來帶出關鍵細節與前景。

2. 以筆刷繪製跨頁風景

· 想像一個外框，將你要捕捉的區域框起來。

· 決定兩個你想要畫出來的主要景深，然後各選一個筆刷方向。

· 從頁面底部開始逐漸往上畫，加入一些較粗的橫線來爲整幅圖像打底，做出透視感。

練習 ^{Exercise} 收集與勾勒

1. 快速繪製單一物件

這個練習的目的是要讓你透過畫畫來收集所見。以線條來捕捉外觀，並加入符號來記下關鍵資訊。這些草圖便是你的檔案庫或圖庫的一部分。

2. 觀察與勾勒

· 觀察一株植物，想像自己不斷將視線的焦距拉近，直到無法看見植物完整的外觀為止。

· 用一枝黑色粗蠟筆來勾勒主要形狀，並確保每個圖形都相互連接在一起。

· 用這株植物所沒有的三種對比色來上色。

· 用粗線條大致塗滿背景。

要記得，你畫的並不是這株植物——只是在挪用它的形狀或樣式而已。

如何發展構思——與伊格納希雅·魯伊斯對談

　　以下是我從插畫家的角度想出的一些方法，用以捕捉所見事物的特質，並拓展我的視覺語言。你可以先試用這些方法，加以變化來發展你自己的繪圖方式。

將想法轉化為立體實驗

繪圖可以幫助你思考、解決問題，並理解構思的潛力。如果你能用不同的角度、不同的方式反覆畫出你的想法，你便會更加了解這個構思，並且更知道要如何去打造或發展它。這個方法也可以幫助你，開始將平面圖像轉換為立體作品，或進行一些實體的嘗試。

改變尺寸

我用以研究和實驗構思的其中一種方法,就
是去改變繪圖的尺寸。一旦你決定要擴大圖
畫作品的規模,就一定會去思考要使用哪些
材料來轉化你的點子。

製作自己的工具

繪製大型作品時,我經常會使用一些與繪圖沒有直接關聯的東西,來發明和製作出更適合的工具。例如,我可能會使用海綿和木炭,也可能會運用石頭、樹枝和泥土。進行大規模工作的時候,你全副身心都會投入在想法之中,而這也能更加激勵你的創作。

Chapter

4

Make
製作

"

　　腦中有想要付諸實踐的構思時，你可能會認為要去工作室把作品做出來，但創作的過程通常並不是這樣，反而是不經意地展開。這也是一種我十分依賴的創作過程，放手讓其中的不確定性來帶領你，並從材料中逐漸摸索出你需要完成哪些細節，而不是將腦中想要的成果強加之上。

───── 大衛·巴徹勒（David Batchelor），引用於伊恩·道森（Ian Dawson）
《當代雕塑創作》（*Making Contemporary Sculpture*, 2012）

　　逐漸確立作法與作品形式的同時，你也需要開始探索不同的材料和創作過程，進而去運用並使用這些素材。無論你最後如何自我定位，深入探索材料的特性和潛力，都會是你創作實務很重要的一部分。

　　在基礎預科課程中，我們認為工作室就像是實驗室一樣。我們鼓勵你透過實驗和遊戲來探索各式各樣的材料，進而幫助你找出這些材料可以應用的新形式、功能和意義。過程中，你也許會重新利用一些原本打算丟棄的素材，其中可能包含一些非傳統材料，或者撿來的舊物料。你也可能運用一些製作技術，來將傳統材料加工成新的結構和形式。

　　普通的家庭垃圾、二手商店和街上常見的雜物，通常都是不錯的免費或廉價材料來源，可以帶回工作室進行一番改造。有時候，你帶回的材料會堆在角落好一陣子，直到新的想法出現，材料才會透過實驗與玩味，被賦予新的意義和形式。不妨走訪一些木製品、金屬製品和鑄造技術的小工廠，這些地方將能幫助你將素材轉化為藝術設計作品。

材料的價值

你對材料的選擇，多少會受到實用性、製作過程或傳統用法影響，但你也會發現，材料本身其實更常承載作品的概念和意義。特殊的材料可以促進互動、挑戰常規，或重新激發感官記憶、儀式與傳統。我們一次又一次地看到藝術家或設計師使用精心挑選的材料，激盪出充滿力量的故事，並展開對話和論辯。

倫敦泰特美術館（Tate Gallery）一九七二年購入卡爾・安德烈（Carl Andre）的屋磚作品《對等物八號》（*Equivalent VIII, 1966*）時，引發部分媒體和大眾的怒火，他們完全不認為這些磚塊除了當作建築材料之外，也能擁有其他價值。運用媒材的新手法，隨後也改變了人們參與藝術設計的方式，這些非傳統材料的運用，創造出許多具有挑戰性的多重感官經驗。

例如，近年羅傑・海恩斯（Roger Hiorns）的《劫持》（*Seizure, 2008*）備受推崇，他將南華克一間國宅公寓內注滿硫酸銅晶體。而侯塞因・卡拉揚（Hussein Chalayan）的時裝作品也令人大為驚豔，二〇〇七年他將機械融入服裝，二〇〇八年則發表了一系列雷射洋裝。另外還有藤本壯介（Sou Fujimoto）在東京蓋了一座透明房屋，命名《NA住宅》（*House NA, 2010–11*），漂流工作室（Studio Drift）則在作品《漂流物》（*Drifter, 2018*）中，讓一塊巨大的水泥磚飄浮起來。

隨著創新作法與材料應用，不斷創造出新穎驚奇的作品和產品，社會也慢慢改變了對於價值與需求的看法。現今，就連人們處理死亡的方式，也受到新材料與技術的影響，出現了環保棺材與骨灰鑽石等一系列產物。

> "
> 對於內在價值與連結的渴望，激發我們去重新詮釋物質性，而不再只將材料視爲一種事後添加之物。

———克里斯·萊夫泰瑞（Chris Lefteri），引用於珍妮·李（Jenny Lee）
《材料製程》（*Material Alchemy*, 2014）

永續

　　當環境出現危機之際，藝術家與設計師必須要做的，就是確保你的創作與產出是呼應永續性的。你的創作過程需要考慮氣候變遷、素材是否可得、廢棄物能否回收，以及拋棄式塑膠製品後續會產生的影

響。這時，你的考量就可能會包含，如何將最新材料和技術整合到創作中，或者該怎麼去面對採買與生產的道德規範議題。研究、技術和設計，這三個領域已經愈來愈密不可分，藝術家與設計師可以多加利用這個機會。當永續材料與廢物利用愈發普遍，設計師便應該去思考要如何去使用與應用這些材料，讓作品更加具備環境責任。

"

對我來說，設計不僅是做出一把椅子或一盞燈。所謂好的設計、好的奢侈品，並不是指路易威登的包包或法拉利跑車，而是關乎乾淨的空氣、清潔的水和潔淨的能源。

————— 達恩·羅塞加德（Daan Roosegaarde），《Dezeen》雜誌專題
〈壞世界裡的好設計〉（Good Design for a Bad World）訪問

設計師勢必要努力說服消費者先拋開目前的奢侈品觀念，去認識那些不含塑膠的、或重新設計的新產品。如果能創造新的搶手產品，或者訴說強有力的新故事，就可能縮短這種轉變的陣痛期。舉例來說，運動品牌愛迪達用回收的海洋塑膠垃圾來製成足球衣，藝術家艾未未則用廢棄的救生衣創作裝置藝術，他們都成功地把材料本身的獨特故事，其中具備的感染力，與消費者喜好及藝術創作融合在一起。

這些產品或作品的核心就是關於價值，包含了經濟、政治、社會和環境的價值。艾未未的作品由落難者的救生衣創作而成，這些素材本身就具備了震撼人心的人類敘事，而創作者以敏銳的觀察與關懷重新塑造了素材的敘事。至於愛迪達的足球衣，布料的永續性賦予了這件產品社會與環境價值，而足球員們將球衣穿在身上，也發揮了功能與美學層面的價值。

意涵與比喻

　　人們對於材料的價值、關聯性與意涵的理解，是很難改變的，唯有藝術與設計能透過調整脈絡和觀點，來改變人們對這些材料的認知。

　　畢卡索看到超現實主義藝術家梅德瑞・歐本漢（Meret Oppenheim）戴著一個毛皮手鐲，他隨口說道，毛皮可以用來蓋住任何東西。這句話後來讓歐本漢創作出一系列毛皮餐具，用中國瞪羚的毛皮來蓋住茶杯、茶托和茶匙。她認為，只要改變茶杯的物質性，觀者對茶杯的認知也會因此而改變。最終她的作品《物件》（Object, 1936）既引人矚目又令人不安，這些物件具有撫觸的感官享受，卻不再適合用以進食。

　　歐本漢的《物件》，展現當年她對材料的獨特理解，包含了實用、情感與感官層面。眼下，你的任務則是要先將探索與實驗當作你創作過程的核心。除了培養對於技術發展和歷史傳統的認識，這也能幫助你練習，向產品消費者或作品觀眾傳達永續發展的訊息。

專訪

菲比・英格麗 | Phoebe English | 時裝設計師

　　菲比・英格麗的服飾作品全程在英國當地製作，這些服裝非常注重細節、合身與動作方便。她十分重視精確及品質，目的是要使她的品牌具有鑑別度，與大量製作的「快」時尚產生區隔。

——你選擇與採購材質的方法是什麼？

我的作品總是源自於機遇，材質的選擇也是如此，來自於偶然的對話、偶然的發現。而最終的決定性因素是當我真正看到或觸摸到它時，看看我當下是否對這些材質產生連結感，如果那一瞬間沒有這種感受，那麼這就不是我要的材質。可以這麼說，若是這種材質不想擁有生命，那我也就只能放棄它了。

——是什麼樣的因素讓你在過程中不斷嘗試、製作或運用這些材質？

是交流。我一直試圖讓我選用的材質與表面之間產生某種交流的張力。我的方法有以下幾種：探索尺度、由內往外翻、倒過來、破壞、精心完成、在黑暗中、在燈光下、裁成條狀、做成塊

狀、觀察靜態與動態等等。我試圖做出某種視覺對話，可以看到材質的對比或張力，以及如何運用才能體現出最終的輪廓。

——材質如何傳達你作品的意義或概念？

材質的內涵對我來說非常重要，也關乎我如何使用它。我常會重新運用「過時」的製作技術，並把成果重新理解爲一件當代作品。由於這些技術通常被視爲「做作」、「老氣」或「陳腐」，我在選用材質時就必須要考慮到這一點。改造這些紡織技術最有效的方法，就是去實驗各種尺度與材質，像是挪用戰壕藝術（trench art）形象來設計連身扭結裙，以高彈力網布來取代原本的靴子鞋帶，就是重新詮釋了這件作品原本複雜的打結工法。

——你如何打造材質與價值之間的關係？

我認爲這是一場實驗和遊戲，其中也勢必包含大量嘗試失敗的經驗（犯過的錯愈多，紡織品最後的成果就會愈好）。經過不斷嘗試、失敗、再嘗試，看看你最終能把材質和形式帶往何處。要敢於破壞這些素材，將它們拼湊在一起，再不斷拆開、修補、放大、縮小，直到獲得令你震驚的結果。這些成果大多數人可能不會立即察覺，但我發現，經過這些實驗過程的成品，往往會讓人駐足。

Instagram: @phoebeenglish

艾麗克絲・馬里 ｜ **Alix Marie** ｜藝術家、攝影師

　　艾麗克絲・馬里是一位法國藝術家與攝影師，長居於倫敦。她的作品融合了雕塑、攝影和裝置藝術，透過具體、破碎、放大與堆疊的過程，來探索身體與其表述間的關係。

——你會如何定義與定位自己的創作？

我的創作有兩種形式，分別是雕塑和攝影。我總是無法在眼睛與手、視覺與觸覺之間做出選擇。因此在我研究的過程中，我開始把照片視為一個物件，從牆上的相框中跳脫出來，創造出屬於身體的，甚至是內在的體驗。

——你為什麼會如此廣泛地使用不同的材料？

我總是會去嘗試各式各樣的技術與材料，而不是專門精熟某一種特定的媒材。現在照片可以印刷在任何媒材上，這令我十分著迷，我經常從照片的日常應用中獲得靈感，像是在信用卡、被套或馬克杯上印一張你孩子的照片等等。

——你用哪些方法來進行材料實驗？

我經常在工作室裡測試各種不同的東西，並且不會去預設這些測試是否會發展成一個專題。我真的目的是要去記住每個步驟中內容與形式結合的方式，因此我最後所選擇的材料，也勢必能夠在概念與意涵上都與作品有所連結。在創作過程中，我也會預留很大的犯錯空間，在我決定進一步展開某一部分的創作之前，我喜歡先觀察材料的反應和我對它們的感受。

——能否描述一下你創作任一件作品的過程？

我的作品《奧蘭多》（Orlando）是一件大型裝置藝

術，我將愛人的身體部位特寫製作成大型照片。這些照片先被浸泡在蠟裡，皺成一團之後，再進行掃描和重印，製造出一種錯視（trompe-l'oeil）效果，彷彿皮膚試圖展開與自我逃脫。而照片上龜裂的蠟質，則如同大理石紋路，也像是生肉上的油花以及古典的大理石雕塑。

《奧蘭多》的靈感來自一項親密關係表現的調查，在這些親密的時刻，彼此的身體因靠近而放大，皮膚和身體的每一個細節都被攤開。皮膚與照片之間的相似之處總令我感到興味盎然：兩種都是表面，都很脆弱，且都不易理解。

Instagram: @afnmarie

練習 Exercise 一種素材，多種形式

在這個練習中，你要用一罐發泡劑來製作出一個有趣的形狀，好讓你理解材料是不可預測的，並幫助你找到方法將你自己感興趣的主題應用到材料的內在美學上。

威廉・戴弗伊（William Davey）

托比亞斯 · 科立爾 (Tobias Collier)

練習 `Exercise` 創造意義

在這個練習中，你要使用一種材料或應用一種工法，改變一個十公分大小的木質方塊。這個任務的目的，是要讓你找到創新的方法來運用材料與工法，進而改變我們對於木塊的審美、意義或用途的認知。

比吉特 · 托克 (Birgit Toke)
陶卡 · 弗里特曼 (Tauka Frietman)

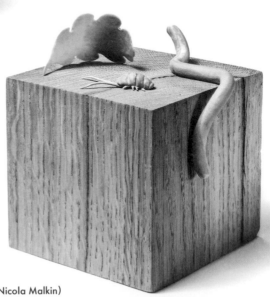

尼古拉 · 馬爾金 (Nicola Malkin)

馬克 · 拉班 (Mark Laban)

拜瑞 · 利利斯 (Barry Lillis)

艾瑪 · 皮斯科德 (Emma Peascod)

Chapter

5

Reflect
自我檢討

為什麼需要
回顧與檢討？

　　練習這本書中的各個專題時，你會以自己不熟悉的方式來創作，並探索你原本不擅掌控的材料與情境。你面對這些挑戰的直覺反應，將會引導你邁入藝術設計領域，你本來就具備極佳的潛能，一定能創造影響力。

　　完成這些專題不僅能讓你做出作品，練習過程所學到的各種技巧，也將使你在探索之中獲得更多收穫，也更加獨立自主。想在經驗中學習，你就必須從不同角度去批判思考手邊的工作，也就是你的各種做法和決定。這個過程就是我們所謂的自我檢討。

　　藝術設計實作的過程總會不斷經歷反覆：你會一次又一次地回到關鍵的決策點，去探索許許多多潛在的方向。自我檢討正是這些回顧分析與展望計畫過程中的關鍵，不僅能提升你的創作過程，有時也能透過實驗來使作品更加多變。

　　在製作專題的過程中，培養在各個階段定期進行自我檢討寫作的習慣，好讓你理解自己目前為止已經完成了哪些東西，以及為什麼要以這些特殊的方法來創作。有效的自我檢討還能幫助你區分專題中哪些項目可以進行、哪些不能，並辨識出你需要挑戰的工作實務，也計畫下一步該做什麼（因而減少你的壓力與焦慮）。

　　你可以在筆記本、部落格，或者一整疊的便利貼上進行寫作。最重要的是，寫作應該簡潔明瞭，並易於融入你的日常實作中。

　　另一個能有效解決創作問題的方法，就是透過對話。多與他人談論想法或進行中的工作，常會為你帶來更加清晰的思緒，並激盪出新的想法。原因倒不一定是與你談話的人提供了解決辦法，而是當你聽見自己說話時，你會開始以不同的方式來理解手邊的工作。

檢討分析的問題

專題進行到關鍵階段時，就對自己提出一些問題，這麼做可以發展出一個正式的過程，每當遇到不確定時，你就能運用它來組織思緒並推進工作。好的檢視問題，總能迫使你分析事物之間的關係，例如：概念和材料的關係、你挑選的隱喻與作品脈絡的關係，或者你的創作觀念與實踐方法的關係。

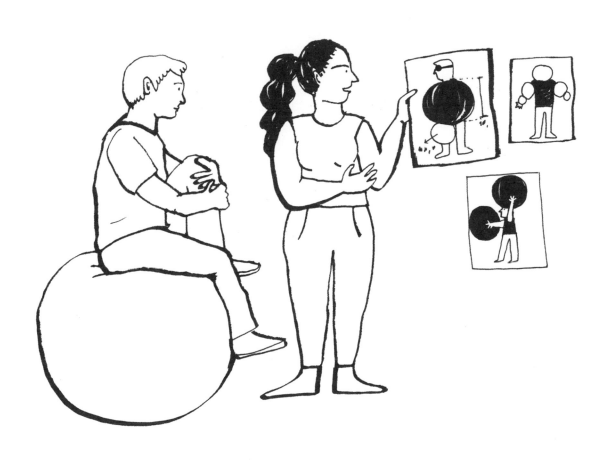

_{Exercise} 練習 分析一篇自我檢討文字

在以下這個日常檢視分析的例子中,平面設計領域的學生正在研究繭的隱喻和留下痕跡的概念,而更大的討論主題,則是關於在場與缺席之間的關係。

1. 找出過程中有新想法的時刻。
2. 找出關鍵決策的時間點。

以文字排列圓圈

「因為昨天嘗試在織品上書寫,現在我想繼續用文字來創作。我一開始的想法,是用字母和單字來排出一個繭,先在紙張中間排出一個小圓圈,然後層層疊出愈來愈大的圓圈。在我的想像中,觀看者會從上方往這個字母繭的內部觀看。雖然我將文字一層一層排成圓圈,發現這層層文字並沒有形成立體感,但也因為是一圈一圈的,文字彷彿有了動感,我覺得非常有趣。」

「我嘗試用網版印刷來呈現文字,但字母過度重疊,而且太小了,所以我決定改用數位印刷。但我仍然不確定這個專題最終會呈現出什麼結果,所以我決定請老師幫我看看,以獲得新想法讓它能往下發展。」

尼古拉・馬爾金(Nicola Malkin)

這位同學的檢視分析，有效回顧和釐清了目前為止的實驗結果。不過她沒辦法確定，接下來該如何把現有的發現，達到最好的效果。將觀眾與脈絡帶入思考範圍中，有助於決定下一步該往哪裡走。以下的問題可以提供繼續發展的方向：

觀眾會如何看到這件作品？他們會在哪裡看到？

先去想像這件作品的脈絡，加入一些特定要求和地點限制來幫助自己找到方向。

作品會平攤在地板上、懸掛在牆上，還是陳設在空間裡？

設想作品的觀看方式，能引出材料、規模和互動性的創作決策。

這件展品會是臨時還是永久的？

這個問題會引導你去選擇創作媒介。比如說，若你想探索的是一個短暫的過程，那麼你的作品可以用投影方式展出，投影也與在場及缺席的概念相關。而如果這件作品是永久的，那麼你可以用鐳射切割或蝕刻的方式來改造穩定材料。

何謂分析？

　　在藝術設計的脈絡中，分析是去辨識作品所表達的意涵，並套用一組目標或價值觀來測試這個意涵是否有意義。這些目標或價值觀，可以與功能、美學或理論有關，有時會取決於專案簡介或客戶想法，有時候作品也能自行呈現出價值。

　　分析作品的一個好起點，就是簡單陳述你眼前的所見。透過對作品的描述，你很快就會明白這件作品的哪些方面能與觀眾清晰交流，哪些方面還不夠明確。接下來，你可以問自己一些問題，比如：眼前的物件或圖像讓我產生哪些思考，又感受到了什麼？讓我想起什麼？這件作品是否讓我想要觸碰它或與之互動？這些個人及主觀的答案能提供重要資訊，你的詮釋愈是誠實，就愈有價值。你可以用這種方式分析自己的創作，也可以定期邀請別人來為你做這件事。最終，一件作品的成功與否，是取決於它與觀眾溝通的效果——因此，邀請他人在作品發展過程提出評論，非常有幫助。

何謂成功？

　　當你不斷進行嘗試，並依靠直覺做出各種決定的同時，也要經常根據一些明確的方向來評估作品的進展。一旦確立了成功的概念，那麼你的自我檢討寫作就會像是一張安全網，讓你對自己做出的決定和作品闡述充滿信心。

　　要對你所有的試驗或圖像都提出這個問題：這張圖像或這項試驗是在做什麼呢？更多的提問將隨之而來，像是：這是我要的效果嗎？我是否願意接受這個成果呢？如果答案是肯定的，我還可以做些什麼來讓效果發揮得更好？如果答案是否定的，那麼這張圖像或這項試驗的哪個環節最有問題？藝術創作雖與科學實驗不同，但過程中都必須經過反覆試驗，在問題獲得解決之前，都要經歷多次嘗試。

練習 Exercise 定義成功

這個練習能幫助你認識決策，並多方嘗試找到其他的解決方案。學習如何創造各種可能性，你將更容易定義屬於自己的成功概念。

花一分鐘在一張白紙上畫一輛汽車。

1. 先畫兩個輪子來決定圖案的大小。

2. 用一條連貫的線條來畫出整個車身。

3. 補上車子的細節，像是窗戶、門等等。

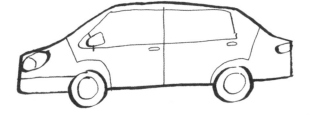

找出你作畫過程中的三個決策。

再用一分鐘在另一張白紙上畫一輛汽車，這次要應用與上一張圖片不同的三個決定。

1. 先用黑色塊狀來畫出車身上的細節（車窗、車燈等等）。

2. 用兩個實心圓形來畫出車輪。

3. 畫出車子的外型，將剛才的元素全部串連在一起。

試著想出你為什麼會做這些決策。

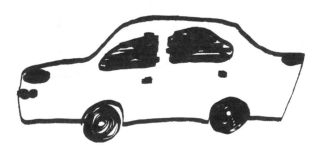

找出兩幅圖畫之間的差異，並思考這些差異與不同決策之間的關係。

哪一幅圖片更成功？為什麼？

展望計畫

　　自我檢討不僅是讓你去分析已完成的東西，也要為你接下來的工作制定計畫，並發展出一套策略，讓計畫能夠成功實踐。在思考下一步的過程中，你要將自己的反應和感受連結起來，才能知道策略是否有效，尤其是在這些策略付諸實行之際。以更靈敏的方式來進行批判與策略思考，能讓你在問題出現的當下就看出來，並且著手解決。

　　「接下來我該怎麼做？」這是一個很困難的問題，而動手調整或實作，永遠比坐著空想更加有效。如果光說不練，很容易陷入愈來愈多的空想方案，進而帶給你更多的問題，或教你躊躇不前的藉口。無論你手邊有哪些材料，簡單或快速的實驗都能幫助你迅速遠離「接下來我該怎麼做？」這個難題，並朝「我該如何發展？」這道至關重要的決定性問題前進。要相信從自我檢討到行動的這段過程，你才能避免不切實際地尋找虛幻的完美方案。

Chapter

6

Risk / Fail

冒險與失敗

"

　只要有嘗試，就一定有失敗。所謂的實驗，即是探訪你從未觸及的領域，因此失敗本就極為可能。你怎麼可能事先知道自己會否成功？面對未知的勇氣是非常重要的。

———— 瑪莉娜·阿布拉莫維奇（Marina Abramović），《疼痛是一道我穿越了的牆》
（*Walk Through Walls: A Memoir*），2017

中央聖馬丁學院基礎預科課程初期，我們會讓學生學習承擔風險並接受失敗的可能。如果創作過程始終戰戰兢兢地追求完美的作品，反而會變得綁手綁腳。創作更需要的是敏捷的決斷力，以及充滿探索精神的作法。

要拋開你對作品的評價（也就是你腦中定義「好」與「壞」的聲音），這是成為藝術家或設計師的核心。包浩斯學院藝術預備課程的創始人約翰・伊登（請參考第9頁），呼籲學生們要練習「忘卻」（unlearning），希望他們放下過去學到的做法與態度，以一塊「白板」的姿態重新開始。雖然我們重視以往的經驗，也擁抱多元的教育背景，但透過自我挑戰，踏入不熟悉、甚至非舒適圈的領域中創作，能激發出無限可能，你的創造力也會在困難、挑戰和衝突中成長茁壯。

我們有許多專題會讓你練習失敗，甚至還要當眾面對失敗。將觀眾納入考慮，影響了你構思與完成作品的各種決策，因此在公共場合測試你的作品十分重要。環境、時機和其他不可測因素都會影響成果，使作品不一定能以你期望的方式被他人接受。你需要在創作過程中有系統地進行測試與修改，而這些測試與修改，勢必會包含一定程度的失敗。唯有當事情不按預期運作時，才會激發你去採取必要措施來達到成功。你所走的每一步都有可能遭致全軍覆沒、或者獲得巨大進展，我們鼓勵你不斷跨越成功與失敗之間的界線。

麗茲・蒂亞肯 | **Lizzy Deacon** | 藝術家

　　麗茲・蒂亞肯和依卡・施瓦德（Ika Schwander）在中央聖馬丁學院的預備課程專攻藝術創作。兩人發展出結合行為藝術與現場創作的作品。我們請蒂亞肯來談談她們合作的作品《胡搞的智人》（*FUCKSAPIENS*），並講述她對冒險的看法以及接受失敗的態度，這些都已經成為她藝術創作的關鍵層面。

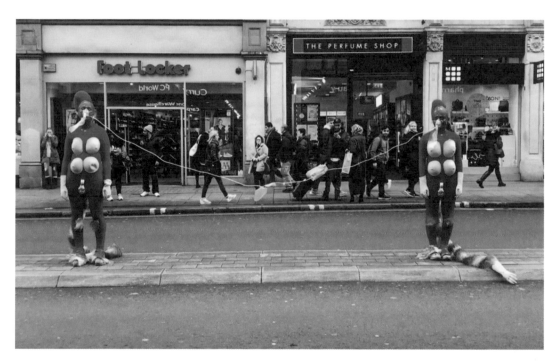

——**能否描述一下你的行為藝術作品？**

《胡搞的智人》是我和同學兼好友依卡・施瓦德一起創作的，是倫敦北部公園裡一座廢棄的鳥舍引發了我們的思考。我們對探索人類與動物的關係很感興趣，研究過程中，也看了帕索里尼（Pier Paolo Pasolini）的電影《索多瑪一百二十天》（*The 120 Days of Sodom*）。片中有一個特別的場景，人

們模仿拴著牽繩的狗，乞求「主人」餵食他們。這讓我們思考人類和動物之間複雜的階級關係，進而創作出一種稱之為「嬉嬉」的物種，介於人類與動物之間。「嬉嬉」有著紅色的皮膚、四具乳房、長長的四肢，還有燈泡象徵的數百隻眼睛與生殖器。在我們的表演中，「嬉嬉」在城市裡穿梭著，進行日常的飲食、清潔和繁殖活動。

——是什麼促使你想在公眾與「非藝術」的環境中創作？

在這樣的環境中，觀眾對於即將看見的作品不會抱持太多期望，甚至沒有任何預設，看到他們的反應很有趣，相較於那些「訓練有素」的人，我更看重這類觀眾對我作品的看法。他們更傾向說出自己的想法，而不是說一些自認應該說的話。我也很希望我的作品並不仰賴觀眾的反應，但事實上它確實取決於此。人們的回應能幫助我定義自己的作品。

——能否談談你怎麼處理行為藝術作品中的風險？

我相信承擔風險的能力就是我作品的特色。面對失敗時，我十分有韌性，毫不介意自己「輸了」或者無法融入。我也不認為失敗是一種「損失」，因為這能迫使我去思考其他選擇，也包括了那些我原本沒有考慮過的選項。在創作《胡搞的智人》過程中，我們也面臨了許多挫折，這些都是我們冒險的結果。在作品脈絡中，我們將各種元素都推向極限，因此必須重新去思考作品的安排。

——在一場你無法完全掌控的演出中，你如何決定要展現出多少作品意圖？

我們一開始安排演出計畫時，就理解並考慮了演出的不可預測性質。我們沒辦法控制現場觀眾，這也帶給我們隨機應變的自由，並讓我們感到很刺激。失控的意義就是允許我們充分探索角色的敘事，演出期間發生的許多事情都不是事先計畫好的，而是因應所處的環境而生。而這也是我們認為作品成功的原因。

——能否談談你如何定義作品的成功或失敗？

簡單來說，成功就是指我對自己所做的事感到滿意，而失敗則是不滿意。多年來，我一直在訓練自己去進行自我驗證，而不仰賴別人來定義我，我對成敗的定義也就是這樣來的。失敗和成功對我來說都一樣重要，我認為如果沒有失敗，我也就無法理解成功。

Instagram: @lizzydeacon

如何冒險並擁抱失敗

　　以下列出各一小時的十二個練習，提供你發想創作的策略，並去積極擁抱風險與失敗的可能。

探索品味的界線

找出一個你認為品味差勁的東西，然後運用這樣東西來創作一件作品。

將你的作品帶到大街上

將你的作品放在馬路上，找到適當的陳設方法，好讓路人觀看這件作品，並與之互動。接著退到一旁來觀察這些觀眾的反應。

在沒有構思的情況下創作

反覆嘗試同一件材料，直到發生變化。當一個具體想法出現時，就停下來再重來一遍。

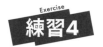

使用任何材料來創作

你自己就是工具，你的身體賦予你姿勢與動作的語言，請運用這些語言來創作。

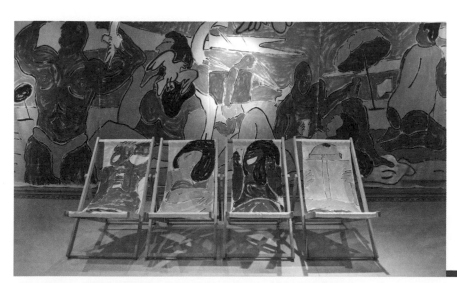

威廉‧戴弗伊，《里喬內海灘躺椅》（*Riccione Deck Chairs*），練習一的示範作品。

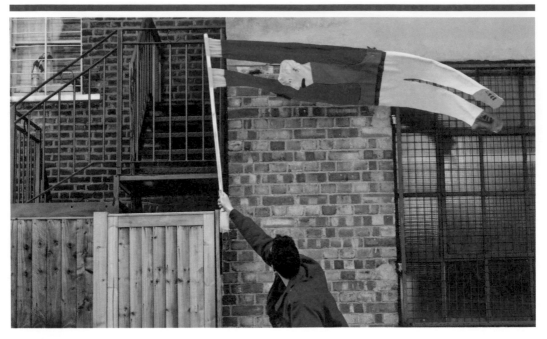

威廉 · 戴弗伊，《人旗》（Man Flag），練習二的示範作品。

練習5

以空間來創作

平面設計師艾倫 · 弗萊徹（Alan Fletcher）曾說：「空間就是物質。」請探索這句話，並去設計出一個你的觀眾得以思考、想像與反思的空間。

練習6

以繪畫來探索重複

舞蹈家與編舞者碧娜 · 鮑許（Pina Bausch）曾說：「重複並非重複……同樣的動作最終會給予你完全不同的感受。」請用一個小時重複的動作來畫圖。

練習7

打破一項攝影常規

選擇一種攝影常規，並找出打破它的方法。例如，不要看觀景窗，或者在鏡頭前放置一些東西。散步三十分鐘，用你打破常規的方法拍攝至少 15 張照片。重複這個步驟數次，每次打破一項不同的規則。

練習8

探索杜象（Marcel Duchamp）的「破壞亦爲創作」概念

找一件破損或二手物品，將之拆解爲零件，然後用這些零件來創作。

Exercise
練習9
製作自己的工具

使用簡單的材料來製作一套可以用來畫記的工具,接著用這些工具來畫一系列的圖案。

Exercise
練習10
面對恐懼

瑪莉娜·阿布拉莫維奇要學生們忘卻他們喜愛的事物,並以他們原本丟棄的想法來創作:「垃圾桶裡有他們害怕去做的事情,而這才是一座寶庫。」思索一些你之前已經拋下或駁回的想法,去探索你自己的恐懼。

Exercise
練習11
擁抱直白

探索藝術家威廉·肯特里奇(William Kentridge)「愚蠢之必要」的概念。找出一些最顯而易見、且直接了當的問題解決方案,並去應用這個方法。

Exercise
練習12
探索內在並自我揭示

找出你的幾個特質,是原本被你隱藏起來,或令你感到不自在的,再找到一種方法來顯露它們。

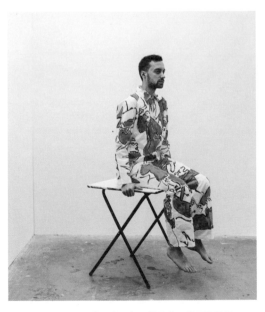

威廉·戴弗伊,《套裝》(Suit),練習十二的示範作品。

Chapter

7

Explore

探索

本書中的專題共分為三個部分，可以各自對應到中央聖馬丁學院基礎預科課程的三個階段。第一部分是綜合診斷（Diagnosis），第二部分為定位實踐，第三部分則是獨立完成專題。在綜合診斷階段，學生通常必須在九個星期內完成十二個專題，每個專題的製作時間從一天到一個星期不等。這些專題的目的，是要讓學生在藝術設計的主要領域，探索自己的各種能力。

綜合診斷的重點，是要讓學生完全理解每個專題的要點，而不是去區分屬於什麼學科領域或技能。在綜合診斷階段，我們著眼的也並不是學生當下對哪一個領域感興趣，畢竟他們經常受到一些先入為主的觀念影響。相反地，我們會根據學生如何回應每個專題、以及交出的作品，來引導他們走向能有最佳表現的領域。

我們選出了五項診斷性的專題，每項都涵蓋了一些創作實務的要點。要讓這一切發揮診斷作用，你就必須以開放的心態來嘗試這些專題，並且在完成之前，暫時不要去批判自己的作品。

畫面與敘事

這個專題探索的是視覺語言與敘事。專題內容源自插畫領域，再納入構圖、排版、符號學，與簡潔形式的技能，這些技巧也是其他設計領域的基礎。本專題的挑戰正是其中的各種限制，這將能測試你能不能因應限制，來構思令人驚豔的視覺敘事。

背景介紹

　　插畫是將構想、概念與訊息加以視覺化與詮釋，也是一種
表達形式。它能反映社會大眾，並受到周圍事物的形塑，形式
也十分多樣，可以存在於繪畫、版畫、數位到立體作品等各種
媒介。插畫是一種工具，用以闡述不同的主題，讓所有人都能
理解。

　　身為插畫師，必須有能力在客戶提出的限制下工作，你需
要在一定的框架內，發展易於理解的視覺語言，同時呈現出層
次與內容豐富的敘事。視覺傳達設計最核心的挑戰，就是尋找
既通用而又獨特的圖像、資訊或標誌。

失落的字母

　　活版印刷是古騰堡（Johannes Gutenberg）十五世紀所發
明的革命性凸版印刷技術。他將一顆顆木字和後來開發的金屬
字塊，分別安裝在印刷機的底座上，製成了活字系統，可以先
將原稿複印成好幾份，再重新排列成另外一份稿件。這種技術
改變了世界，使知識、資訊和思想的傳播，較過往來得更加快
速而經濟實惠。近年來，由於它的手感，以及它為印刷實驗創
造的可能性，活版技術又重新流行了起來。在古董市場和網路
上，都能輕易找到零星的古董木字或金屬字塊。這些字塊印出
來往往很美，但與其他字母分開之後，也失去了原來的功能，
無法再拼寫出完整的詞彙。

　　拿到字塊時，你可以從不同的角度觀察它，欣賞它的形式、
探索它的獨特，陶醉於它經年累月打磨出來的光澤。視覺傳達的
設計者往往可以從這些特質中，找到其他可能的意涵與用途。

色彩與風格

　　一直以來，紅色都被當作強調色來使用，與黑白兩色一起在平面設計與插畫中扮演著重要的角色。這背後既有經濟考量，也與符號學有關。首先，將設計限制在這三種顏色之內比較符合成本效益。其次，紅色是一種十分強烈的色彩，能立刻吸引目光。

　　強而有力的視覺風格，往往包含清晰的線條、純粹的形狀、高飽和的顏色，和有秩序的排列，這種平面設計概念，從二十世紀早期的包浩斯開始，一直延續到一九五〇及六〇年代的瑞士設計風格，並持續影響著當代平面設計和插畫觀念。

　　本專題將帶領你了解視覺傳達設計的基本層面，學習如何將一個複雜的想法與敘事，提煉成為簡單而直接的視覺溝通。此外，也會向你介紹一些關鍵的設計技巧，讓你衡量如何編排版面空間，思考文本與圖像之間的關係，以及色彩的應用方式。

—— BRIEF ——

專題製作

　　這個專題將讓你挑戰，如何將一件事物轉化爲另一件完全不同的事物，以有趣、幽默又巧妙的傳達手法，發展出簡單而直接的視覺語言。這也可說是插畫領域的入門，一步步讓你了解如何將文字與圖像相結合，或是嘗試將文字當作圖像使用。你的任務，是要以絹印的方式來製作一幅圖像，將木刻字母轉換成視覺故事、圖案或符號，並且只能使用紅色、黑色和紙張原有的白色。

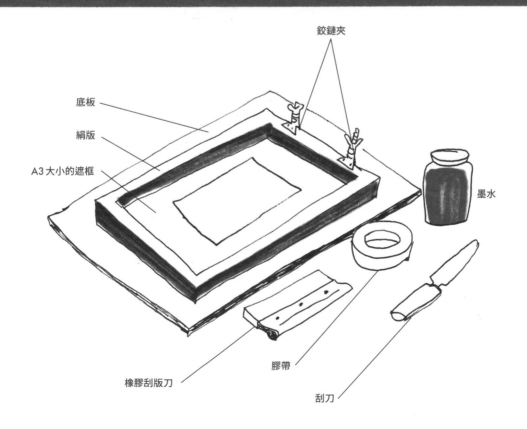

鉸鏈夾

底板

絹版

A3 大小的遮框

墨水

橡膠刮版刀

膠帶

刮刀

STEP 1

將本書第77頁的字形，影印幾份到A3大小的繪圖紙上。其中一張用來當作你的創作起點，再拿一張來當作後續創作的原版，然後再將你最終的設計印在最後一張上面。你也可以找自己喜歡的雕版字形來印製。

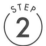

STEP 2

旋轉你印下來的字母，看看不同的角度是否會有不同的意涵。

它的特點是什麼？是靜止的，還是帶有動感？有沒有特別突出的曲線？

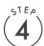

STEP 3

觀察一下字母和周圍空白處的關聯。印刷的紋理，可能會讓你聯想到夜空，或者是窗外的風景。用鉛筆在你的速寫本上打草稿，畫出與這個字形相關的符號、故事或圖案。不要修飾你的構想，或抹除一些直白淺顯的東西。記得，每個想法都有其價值。

既然你無法移動紙張上預先印好的字母，你的設計就需要環繞著字母來進行編排。考量整個頁面的空間、探索背景和前景，並將字母與絹印元素充分結合，才能做出一幅成功的作品。

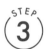

STEP 4

選擇剛才的其中一個草稿，將它畫在一張A3的白報紙上。為了確保等一下進行絹印時，你的圖稿能與印刷字形精確吻合，可以將字母墊在白報紙底下，並在窗戶或者描圖燈箱上進行繪製。

依照比例繪製的同時，也要分別標示出你稍後想要印刷成紅色及黑色的部分。

· 提醒——最好用紅筆和黑筆來畫，等一下製作時比較不易出錯，也比較清楚。

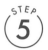

STEP 5

將圖稿中紅色的部分描到另外一張新的紙上，這就是你等一下印製紅色處的底稿。黑色的部分也是一樣，要製作出黑色處的範本。

· 提醒——描圖時，請將紙張的四個角對準，這樣印刷出來時，紅色和黑色的地方才會對齊。

STEP 6

用筆刀或雕刻刀將底稿上要印為紅色的區域割除，接著也將另外一張底稿上的黑色

區域割除。底稿上這些被挖空的地方，就是等一下墨水會通過的區域，墨水會透過絹版轉印到最後的成品上。你一共有兩張等一下要用於絹印的白報紙底稿。

· 提醒——在切割底稿時，有些地方可能會被切除，不再與底稿的主體相連。把這些碎片都留下來！

將事先影印好的字形與A3大的遮框放在板子上，然後把裁切好紅色底稿小心地排列在字形上面。

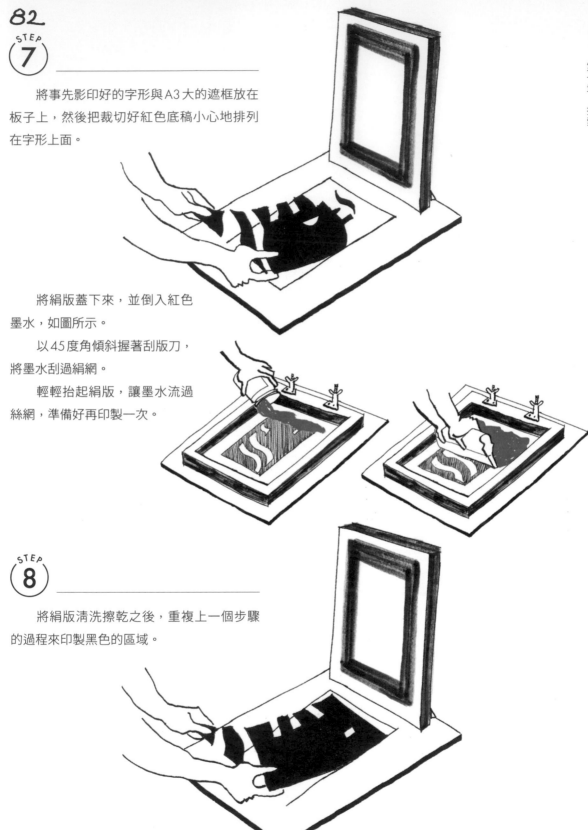

將絹版蓋下來，並倒入紅色墨水，如圖所示。

以45度角傾斜握著刮版刀，將墨水刮過絹網。

輕輕抬起絹版，讓墨水流過絲網，準備好再印製一次。

STEP
⑧

將絹版清洗擦乾之後，重複上一個步驟的過程來印製黑色的區域。

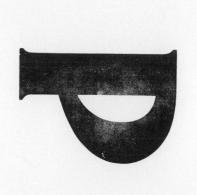

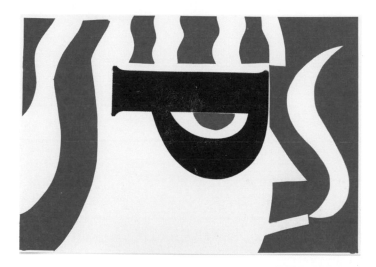

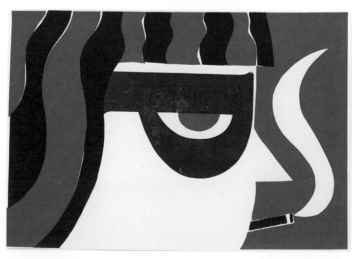

示範作品

羽生夏樹（Natsuki Hanyu）

太田眞晴（Maharu Ota）

伊薇特・鄭（Yvette Jeong）

羽生夏樹（Natsuki Hanyu）

柴詩瑜（Shi Yu Chai，音譯）

古樊（Fan Gu，音譯）

莉莉・皮瓊法藍芮（Lily Pichon-Flannery）

陳以諾（Yinuo Chen，音譯）

羅威娜・波特（Rowena Potter）

陳熙宜（Siyi Chen，音譯）

卡拉‧里亞德（Cara Lloyd）

段欣婷（Xinting Duan，音譯）

羅珊娜‧帕克（Roxanna Parker）

白宇婕（Yujie Bai，音譯）

卡莉斯塔・曼寧（Callista Manning）

身體與形式

共同撰稿──喬・辛普森（Jo Simpson）

　　這個專題介紹的是身體與形式，將能開啓你的構思能力、製作技巧和繪畫方法。無論其中的觀念啓發了你的創作形式，還是創作過程的思考，你的手法都將提供診斷的線索。

"

我想要重新思考身體，讓身體與服裝合而爲一。

―――― 川久保玲（Rei Kawakubo），引用於 1997 年 3 月號美版《Vogue》雜誌

背景介紹

　　時裝設計師在身體上表達他們的想法，身體就是他們創作的中心。他們在人台上進行立體剪裁，也利用觀察速寫（observational drawing）逐漸發展出想法，一面捕捉、一面改良自己的實驗。

　　時裝設計是一種創新的活動，既要有對於時裝產業本身的理解，也要對社會、文化和政治問題有所投入，提出批判思考，才能發展出新的想法。設計師侯塞因・卡拉揚認為，他的服裝作品是將自己的各種想法結合在一起，並經由身體的傳達使想法更加鮮活。他會不斷嘗試不同的形式、材質與色彩，來將想法呈現在身體之上，接著考量功能性、活動性與情境，因應它們加以調整。

輪廓線

　　輪廓指的是服裝的整體形狀。瞭解輪廓、形式和結構，將能幫助你掌握時裝設計中的關鍵概念。每位時裝設計師都必須思考服裝的輪廓，對某些設計師來說，這更是系列作品的一大重點。

　　川久保玲為品牌Comme des Garçons設計的系列服裝，即是不斷挑戰輪廓線的建立方式。在她極具影響力的1997年春夏系列「身體遇見洋裝，洋裝遇見身體」（Body Meets Dress, Dress Meets Body）中，她將臀部、背部和肩部，都加入凸起的襯墊，試圖重新設計身體，對於美感的理想與穿著性能的傳統，提出全新的想像。而她二〇一七年發表的秋冬系列「輪廓的未來」（The future of the Silhouette），再次戲劇性地扭曲了身體的形狀，以巨大且如繭一般的立體造型，將人體包覆在紙板、絕緣材料和地毯布料中。

　　時尚品牌Viktor&Rolf也是輪廓創新的重要案例之一。他們二〇一〇年春夏便發表了一系列薄紗材質的立體造型服裝，形狀帶有巨大的圓孔或尖銳的斜角，是設計師以電鋸裁切而成。這套作品著重於服裝結構的設計，取材自傳統上與時尚無關或身體本身的元素，不但點出了創新的重要性，也鼓舞了新的材料用法與製作方式。

繪圖

　　繪圖在時裝設計中至關重要，這個專題鼓勵你將繪圖視為一種工具，用來把你的考量融入到設計過程之中。身為一位時裝設計學生，在嘗試正式製作服裝之前，你大部分的時間都在探索一系列設計與開發的過程，而這些過程之中都要運用繪圖。當你能夠以繪圖與實驗來表達自己的視覺語言與研究時，才會進入認識打版和服裝結構的階段。

　　這個專題介紹了一個簡單的策略，幫助你把觀察速寫轉化為身體上的獨特結構。每件作品的特點，都是由許多不同的選擇逐步發展而來的，其中包含了你的所見，以及你觀察周遭的方式。你將運用練習稿來學習決定規模、形式、材料和結構。接著，你將開始理解輪廓的表達形式，也就是在身體上做造型，來達到凸顯、收束或裝飾的效果。最後，你將探索這些過程如何改變身體的感覺、行為，和呈現出來的模樣。

羽生夏樹（Natsuki Hanyu）

—— BRIEF ——

專題製作

請設計出一個可以穿在身上的輪廓或結構，而且必須取材於周圍的建築。

首先開始大範圍地進行觀察速寫，分別畫出建築物的結構、形式和材質。仔細思考你對這些建築的結構、目的、位置，和「本質」的感受，並運用大量不同的記號、比例尺和工具，把這些想法融入你的繪畫中。

接著，將畫作中不同的形狀獨立出來並加以放大，以紙張創造出可以在身體上做立體剪裁或造型的結構。

最後，你的作品會包含一系列圖畫或照片，還有一件簡單的布料服裝，展示出你對輪廓的探索。

找出一座你能進入的建築物，看看你對它的哪些特徵、形式和美學感興趣。運用各種繪圖媒材，對建築的結構、形狀和形式，進行十次深入的觀察速寫，每次繪製兩分鐘。

運用你的觀察速寫作品，將草稿中呈現的重點形狀分別獨立出來。

在你的繪圖作品上放一張描圖紙，接著用削尖的鉛筆分別描出每個形狀。

從描圖紙中選擇三個最有趣的形狀，再重新畫在速寫本上。

將你選擇的這三個形狀放大十六倍，複印到一張大約為 A0 尺寸的紙張上，然後將這些形狀剪下來。

如果你有一台幻燈片投影機，你可以把描圖紙上形狀投影到一張大紙上，如此一來放大的尺寸會更加精確。

STEP 4

用紙膠帶將這三個放大的形狀連接起來。

有了這些紙膠帶，你便能根據想要發展的造型與結構，將現有的紙張形狀全部或部分黏合起來。不同的膠帶黏貼位置，也能讓你簡單地做出寬鬆和緊縮的效果。

使用紙膠帶還能讓你嘗試不同的黏貼方式，進而輕鬆組裝和重新拼接出不同的形狀。

STEP 5

將這些紙質的形狀穿在身上，嘗試各式各樣輪廓的可能性，並探索立體剪裁的效果。想想看這些寬鬆的形狀最適合身體的哪些部位，可以翻轉它們，試著穿在上半身、下半身，還有身體的前半部或是後背。重複第四步和第五步，直到你對結構的形式和穿戴方式滿意為止。

STEP 6

（請參考第96頁的人物繪製法）

使用各種不同的繪圖工具來為你選擇的輪廓進行數次觀察速寫，每次畫兩分鐘。你的圖畫中必須包含完整的人形，才能看出整個作品的比例。接著，用攝影的方式來記錄你穿在身上的輪廓，記得捕捉正面、背面和側面等所有角度。

STEP 7

為你的結構尋找適合的布料，這一步是關鍵。這個專題使用的所有布料都必須是低彩度的，因為輪廓線才是重點。像毛氈、塑料布、斜紋棉布和潛水料等材質都很容易定型，做出和剛才的紙張結構相似的質感。

回頭參考你最初的建築速寫，並選出一種與它能相呼應的布料。例如，你可以用毛氈來模擬混凝土，或者以亮面的塑料布來仿造玻璃外牆。

STEP 8

將你最後用來製成立體結構的三個紙質形狀拆下來，然後將它們釘在布料上。先在布料上描出這些形狀，再將別針和紙張移開。接著用銳利的裁布剪刀，把形狀從布料上剪下來，並以別針或簡單的固定工具將它們重新組裝。

這個專題不需要進行任何縫製，因為你可能會找到其他更具實驗性的方法來將接縫處連接在一起。你可以回頭參考觀察速寫，獲取一些拼接的靈感。比如說，你可以在接合處打洞，並用金屬環扣起來，用以象徵圓形的窗戶。

STEP 9

從作品穿在身上，並從正面、背面和側面等各個角度拍下輪廓。

還有一種有趣的方式能分析你所創造的輪廓，那就是自己製作一張簡單的剪影布幕。你可以在門口掛一張薄薄的棉製床單或一大張描圖紙，並用檯燈來投射陰影。設置完成後，讓身穿作品的模特兒站在布幕後面，就能投射出清晰的剪影，讓你能從不同角度拍攝記錄，而不會看到服裝的顏色、材質或製作痕跡。

如何繪製人物──約翰・布斯 (John Booth)

以下關於人物繪製的說明，詳細列出了我自己的時裝插畫手法。你可以嘗試這些方法並加以變化，藉此找出自己的一套方法。

思考重點

1 | 構思如何將人物畫滿整張紙。

2 | 從頭部開始往下畫，這可以讓你一邊畫，一邊加強或延伸人物的各個細節。

3 | 下筆要有自信，一路連續畫出線條，不要讓它斷掉或停頓。試著畫快一些或隨興一點，不要猶豫！

4 | 觀察速寫是幫助你展開設計過程的工具，因此，你可以加入一些其他的顏色和紋理，讓速寫更有幫助。

5 | 根據你的研究來選擇顏色，藉此反映出人物的態度或力量。

6 | 反覆混合不同的媒材，創造出各式記號，來讓圖面變得更有趣。媒材的選擇也可以反映出作品的重量，或有助於描繪出布料的細節。

7 | 繪製臉部時，不要畫得太過複雜，以免它成爲圖面的焦點。

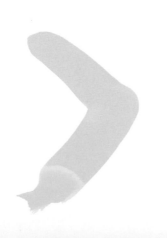

技巧一

1 | 用水粉和墨水，以色塊的方式畫出身體
和服裝的主要形狀。

2 | 用石墨棒和水溶性蠟筆畫出衣服的輪廓。

3 | 用麥克筆來加上服裝的主要細節，注意
服裝的主要形狀以及與身體的連接處。

技巧二

1 | 使用炭筆和麥克筆，以連續的線條來勾
勒出身體和服裝的輪廓。

2 | 運用麥克筆和炭筆畫出顏色和紋理。

3 | 以炭筆和鉛筆添加細節。

示範作品

胡宜曜（Yiyao Hu，音譯）

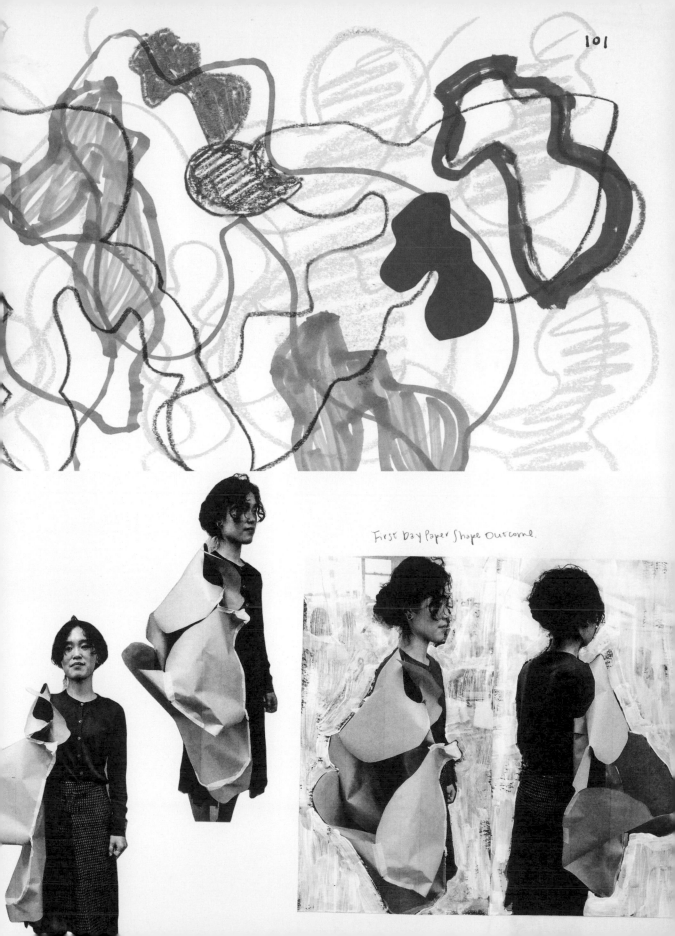

First Day Paper Shape Outcome.

表面與意涵

共同撰稿──蓋瑞・科克洛（Gary Colclough）

　　這個專題著重於洞察力，也就是如何解構圖像和畫作表面，並聚焦於藝術繪畫這門領域。要完成這個專題，你必須細膩地探索自己看待與思考世界的獨特方式，這對於任何學科都十分重要。考量表面與抽象的意涵，對於攝影、織品設計和插畫領域來說也是一大要點。

← 麥西・巴恩斯（Maisie Barnes）
↑ 恰特・保羅喬登（Chater Paul Jordan）

背景介紹

　　藝術領域有個悠久的傳統，那就是藝術家會創作各種不同的圖像，重新想像世界以及我們身處的位置。許多從事這類主題的當代藝術家，認為這世上豐厚的視覺資訊，都能被用來作為創作資源。他們盡其所能地發掘各種現有及已知素材的潛力，並選擇從那些日新月異的媒體平台中，找出不同的圖像素材來創作。這些藝術家探索如何轉化、改造並重新詮釋圖像，進而開啟極具想像的新可能性。

　　使用舊照片、過期雜誌或報紙上的圖片等現有的圖像素材，來發展繪畫主題也是一種行之有年的創作方法。對許多藝術家而言，將原始材料轉化成繪畫，不僅僅是一個複製的過程，而是一種更具實驗和變化精神的創作。他們會運用實體或數位拼貼、轉印或印刷等方式，來處理並重新配置現有圖像，再透過繪畫來完成作品。

　　舉例來說，畫家艾德里安・格尼（Adrian Ghenie）就是運用拼貼來創作令人不安的作品。他經常將看似不相關的物體和空間結合在一起，對他而言，這些結合創造出非理性詮釋的連結，皆是生理學符號的表達。而藝術家朱麗葉・梅利圖（Julie Mehretu）創作的抽象畫，是以重疊的圖像與符號為特色，甚至包含了各種表格、地圖和建築形狀，試圖將現代城市多變的各種面相，壓縮成為一幅畫作。

　　這個專題鼓勵你以傳統方式來作畫，但不是必須。繪畫並不侷限於生產出一幅畫作，而是可以透過不同的材料和過程來表達出意涵。

　　在這個專題中，你將累積你自己的圖像集，藉此了解選擇素材的重要性。你也將開始明白，意涵與主題是如何在創作過程中發展出來。身為藝術家，你的創作出發點必須源自於自己的興趣和關注的議題。往後當你啟動與發展作品時，這個專題學到的技術也將成為你的創作方法。

——BRIEF——
專題製作

　　這個專題的重點是如何表達和製造圖像，尤其是描繪出不同空間或想像空間的可能性。你將探索如何運用現成的圖像，創造出一幅代表虛構空間的作品。

　　你創作的空間可以是：
・理想或烏托邦空間，或是相反，反烏托邦的空間。
・對世上已存在的空間進行詮釋。
・一個在現實世界並不存在的空間，可以是虛擬的、記憶中或想像的。
・不同空間或世界的融合或碰撞。

　　請以拼貼當作起點來發展你的想法，並透過探索圖像轉印、繪製和塑形等過程，來創造出作品的主體。不要事先構思畫面，這可能會是一幅以實驗過程發展出來的作品，也可能是拼貼畫、版畫或立體作品。

　　專題中的每個步驟都可以被視為實驗。每一個步驟都會讓你使用不同的方法，或是讓你根據自己發展的想法來選擇方法。

STEP 1

根據你對專題製作的想法，收集各種印刷圖片素材，可以是照片、書籍或雜誌中的圖片，也可以將網路上的圖片列印出來。收集比你認為所需更多的圖片，好讓你擁有更多選擇。

STEP 2

嘗試調整和組合這些圖片，來創造出新的空間和故事。

這個步驟是要讓你嘗試不同的技巧，創作三到六個提案作品。即使是對圖片的細微調整，也會造成巨大的差異，因此在進行更複雜的調整之前，要試著先從簡單的改變和組合開始。比如說，一開始可以先合併兩張圖片，或分割及重新排列一個圖案，這樣就不會增加或減少任何東西，僅是重新配置而已。

STEP 3

看一下你目前做好的拼貼，選出其中最有趣和最令人興奮的幾張作品。你想要如何運用這些拼貼來進一步發展你的構想呢？你可以嘗試做出不同的尺寸，做成平面或立體，或加入不同的媒材。如果你把手中的拼貼和一件物體相結合，或者加入繪畫和其他畫記材料，會做出什麼結果呢？

STEP 4

將圖片轉印到畫布或木板等不同的表面上，首先要影印或列印出你想要使用的圖案。

在印刷面上蓋一層轉印片或類似的產品。

將印刷面朝下放在你選擇的表面上。

以濕海綿打濕紙張。

將紙張晾乾，用手輕輕將紙張剝下來，讓圖像留在轉印片上，接著轉印到新的表面上。

STEP 5

這些嘗試過程，應該讓你將原始圖片轉化為全新、意想不到的形式，並且以不同方式來詮釋與使用。從這些你新製作的圖片中，選擇一些元素來轉印到另一幅畫中。

表面材質

你可以在任何能繪製的材質表面上色。考慮帆布、木板或紙張等傳統材質，或是塑膠、石膏、玻璃等其他材料是否合適。

形狀

許多繪畫表面都是標準的長方形，但這種形狀是否適合你的想法？圓形、三角形或不規則形狀會不會更合適呢？

配色與色調

在繪畫時，也思考一下你要如何應用調色板和色階。

如何開始

空白的畫布可能十分具有挑戰性，也令人懼怕。因此你可以快速在整個表面塗上一種顏色，或者畫上許多的符號或圖案來減輕壓力。接著你就可以開始畫畫了。

如何結束

做出成果並非一蹴可幾。實驗和草圖都是發展作品的一部分過程，有時它們就已經很有趣了。若是這樣，就可以思考一下你還需要採取那些作法，讓草圖變成作品。也有時候很簡單，只要嘗試特殊的方法來展示這些作品即可，像是將它們掛在牆上、放在地板上，或是為了達到最好的效果，可以想想自己是否需要做出更多幅作品，將它們以一個系列的形式來呈現。你可以藉由這個專題做出不同的作品，包含繪畫、攝影、數位圖像、拼貼、雕塑和投影。

示範作品

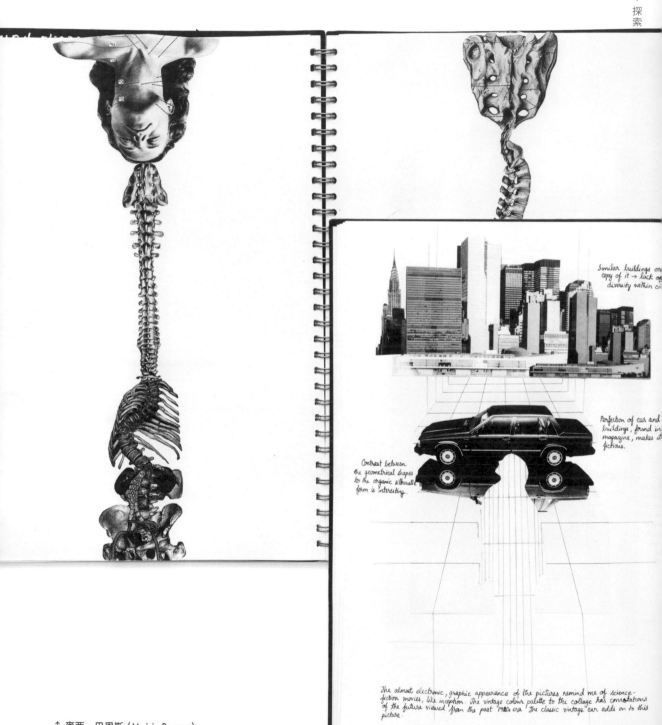

↑ 麥西 · 巴恩斯 (Maisie Barnes)
→ 米拉 · 麥胡 (Meera Madhu)

Man and plant — with thicker lines and no gaps. colour vs black and white photography

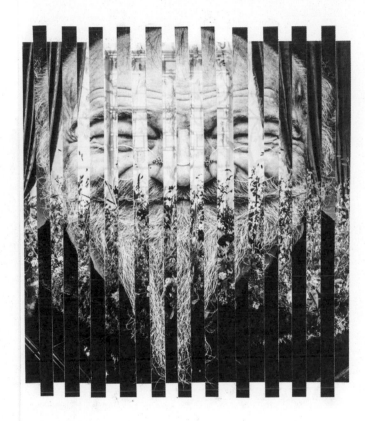

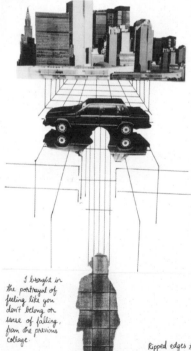

I brought in the portrayal of feeling like you don't belong or sense of falling from the previous collage.

Ripped edges to intensify the feeling of being an outsider. Contrasts the perfection of the city — straight edges.

↑ 路克・萊利 (Luke Ridley)

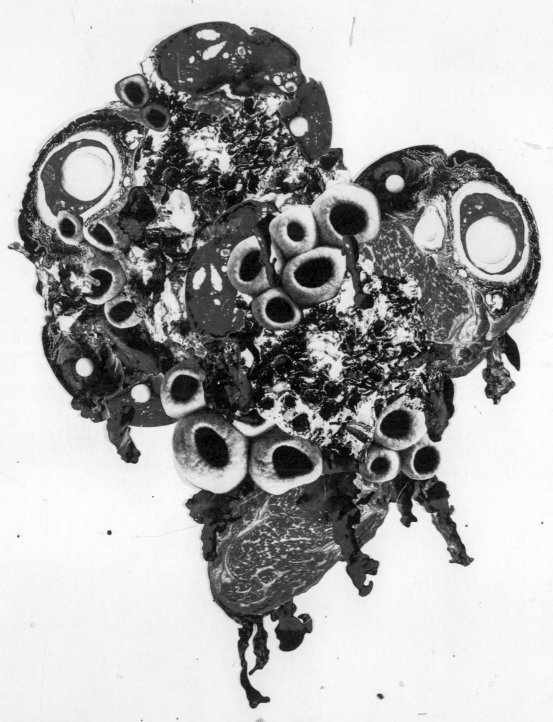

麥西・巴恩斯（Maisie Barnes）

派翠克・道堤（Patrick Dougherty）

路克·席瓦 (Luke Silva)

金森明（Sun Min Kim，音譯）

空間與功能

共同撰稿──亞拉斯泰・斯提爾（Alaistair Steele）

　　這個專題根基於建築領域，主要思考的是空間與結構，但它不限於建築，而是一個理想的診斷工具，讓你根據直覺選出方法來建造作品的形式、尺寸與外觀，並藉此傳達潛在的功能，最後的作品形式可能是一件珠寶、服飾或產品。

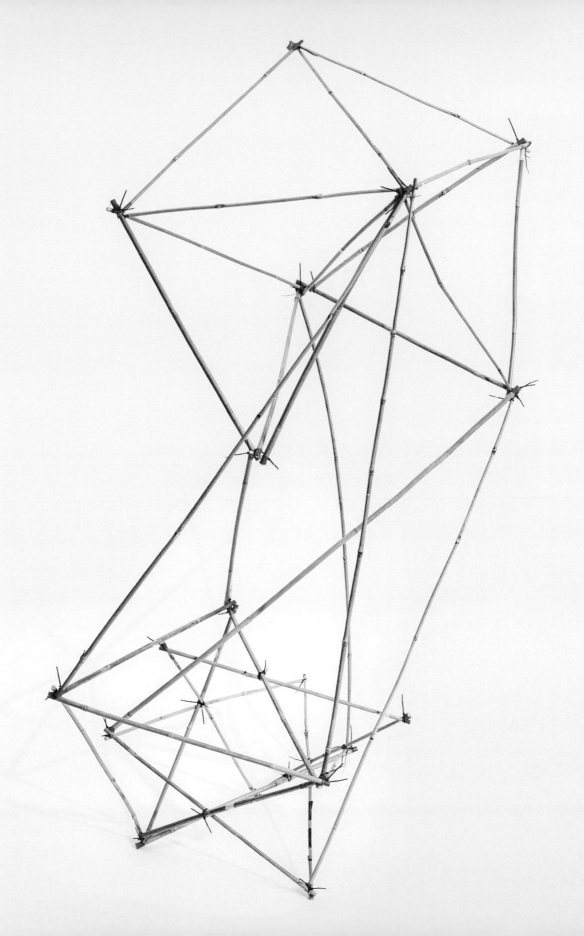

背景介紹

　　成功的立體形式在結構、功能與外觀上都必須和諧，早在西元前一世紀，羅馬建築師、工程師維特魯威（Vitruvius）就如此認為。經濟考量也是一大要點，要衡量使用材料的數量和安排方式。作品的永續性更是重要，因為這也就代表了環境的永續。正如作家、學者與穹頂建築師巴克敏斯特·富勒（R. Buckminster Fuller）所言：「設計師是藝術家、發明家、機械師、客觀的經濟學家與演化策略家的全新綜合體。」

　　孩子總會透過遊戲和偶然的機會發展出對結構的理解，並熱中於反覆拆解、再重新創造的過程。然而，成人比較傾向學習理論，很少有機會公開或實際犯錯，並將帶有風險與複雜的結構性探索都交給了專家和電腦，讓他們去計算一些「不實際」的東西。然而，具有創意的建築物都必須經過無數實驗與失敗。富勒還說過：「我多半是透過犯錯來進步。」

表面

　　用外皮、薄膜或牆壁將結構包裹起來，把內部與外部隔開，可以保護內容物和居住者不受熱能、強光、天氣或盜竊的傷害。而表面可以通過傳遞聲音、光線或空氣，將內與外的人們相互連結。至於表面上的孔洞則能使眼神、觸覺、香味穿透進來，甚至也能讓人們潛入。符號可以組織為花紋，用來標示使用權與所有權，並傳達意涵。材料則可能和諧地交織在一起，彼此碰撞或無形地相互混合，用來加強或限制移動。

群體

　　建造工作很少是完全獨立的，設計師、建造師、材料商、製作者和技術人員，也無一不是建造過程的核心。長期以來，不同團體齊聚

一堂共同完成大型專案，為個人與社會帶來福祉。美國西部的穀倉建築就是將一群人共有知識、技能和力量，轉化為一座儲存食物的建築物。建造工作不僅能創造實際成果，也能帶來團體連結。珠寶創作者莎拉‧羅德斯（Sarah Rhodes）的作品，就是透過技能分享來連結群體，她的成品既是一條實體的項鍊，也包含了一群製作者的人脈。

　　這個專題邀請你以團隊成員的身分來發展獨特的結構，一起解決設計問題。你的團隊成員以及彼此交流的方式，將會影響團隊文化與成品的形式。過程中，你將在人體或更大範圍的基地上，探索複雜的立體幾何結構，因此獲得創作的信心。這項活動將幫助你更快速也更有創意地發展結構，並在接下來的其他專題中思考作品規模。

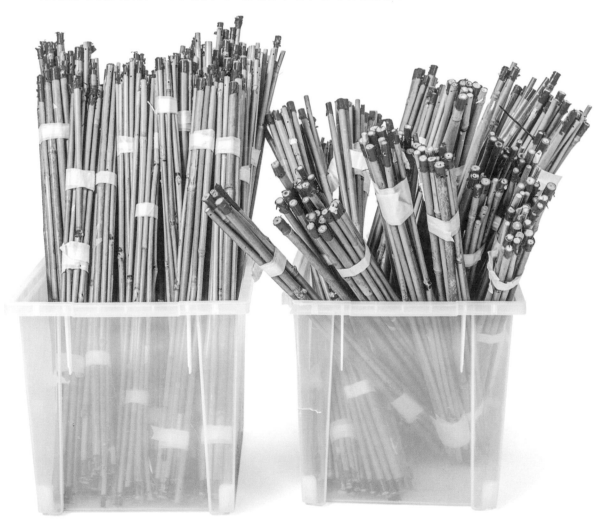

——BRIEF——

專題製作

在這個專題中，你將使用竹竿和束線帶來打造一個大型的實驗結構。你要和夥伴一起探索立體幾何與結構，並透過實際的想法測試與實驗來進行設計。測試結構的過程中，可能會不斷出錯，但請享受這些錯誤！你的設計成果將會由此而生。當你打造出滿意的結果，這些結構就可以被解釋爲可居住、使用或穿戴的原型。例如，你可以把它們想像成雕塑、裝置、傢俱、建築或珠寶。

所需素材

20×600mm 的竹竿

10×1200mm 竹竿

2.5mm 的鑽頭、鑽子

50 條束線帶，最大寬度 2.5mm，長度不拘

彩色的絕緣膠帶（非必須）

· 提醒——可以將 1200mm 的長竹竿切割爲較短的 600mm 竹竿，因此你也可以準備兩組各十支的長竹竿。

準備工作與製作指南

需要的話，首先可以用鋼鋸等細齒鋸來將竹竿切割爲合適的尺寸。

在切割處貼上膠帶，以防竹竿裂開，也可將竹竿固定在平坦的表面上，比較容易切割。

當你準備好適當長度的竹竿之後，以彩色絕緣膠帶將整支竹竿包覆起來。這可以讓竹竿的末端更明顯，避免之後組裝時發生危險。

在每根竹子的兩端各鑽一個 2.5mm 的小孔。

要連接竹竿時，將一條束線帶穿過兩支或多支竹竿的末端，然後再穿過束線帶頭的背面，拉緊。如果想鬆開，就用剪刀將束線帶剪開或直接拉開即可。

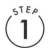

STEP 1

找兩到四位夥伴一起製作,打造出兩個可以自行支撐的結構。先拿三十支以內的短竹竿和三十條以內的束線帶,開始嘗試連接和組合這些竹竿來製作出立體結構。不要過度思考。你可以參考一些解釋固體結構的線上資料,可能是柏拉圖立體(Platonic solid),所有的邊和面都相同,也可能是阿基米德立體(Archimedean solid),邊相同,但面不同。嘗試看看你要呈現的樣式是簡單還是複雜,穩定或者不平衡,有力還是脆弱。

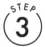

STEP 2

做好兩個結構之後,用束線帶將兩者連接起來。你也可以先加入二十支長竹竿,或任何剩下的短竹竿。在決定這麼做以及決定好兩個結構要在哪一處連結起來之前,想想看有哪些不同的做法。新的結構應該是要能自行支撐的。

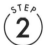

STEP 3

觀察一下新組合的結構:

· 移除不必要的竹竿來加以調整。
· 也可以讓中間呈現空心。
· 增加或移動零件,讓結構更加堅固。
· 讓結構連接得更加美觀。

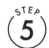

STEP 4

接下來,用你手邊找得到或回收的材料來包覆你的結構。仔細選擇你喜歡的材料,你希望它是反光、透明還是不透光的?也要考慮開口或入口可能通往哪裡。

STEP 5

從不同的角度思索你的成品,看看這能成為建築、裝置、物體,或是否可穿戴。

STEP 6

拍攝並畫出你的結構,想像它能夠使用。它的尺寸多大?位於何處?誰在使用?如何使用?可以爬進去、穿在身上,用各種不同的方法來嘗試。也可以運用拼貼來加入人物、地點或背景。

示範作品

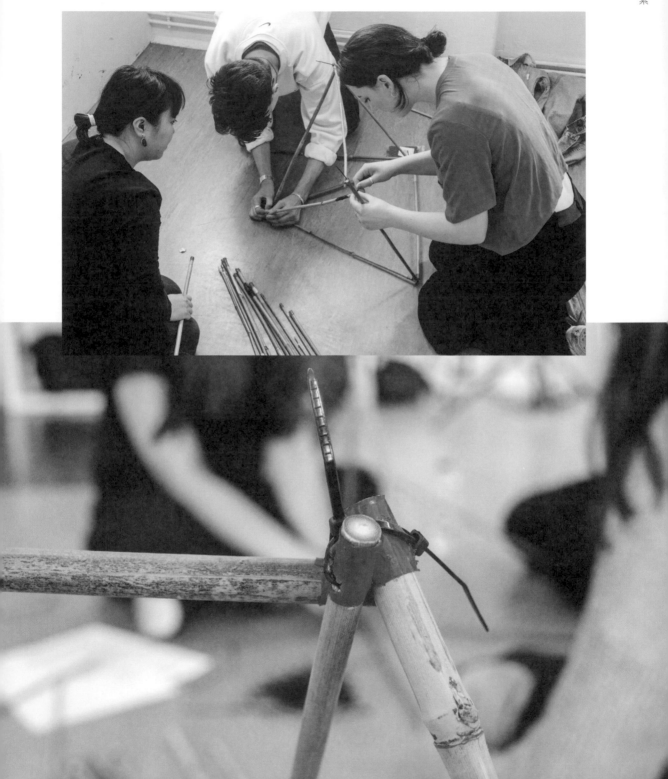

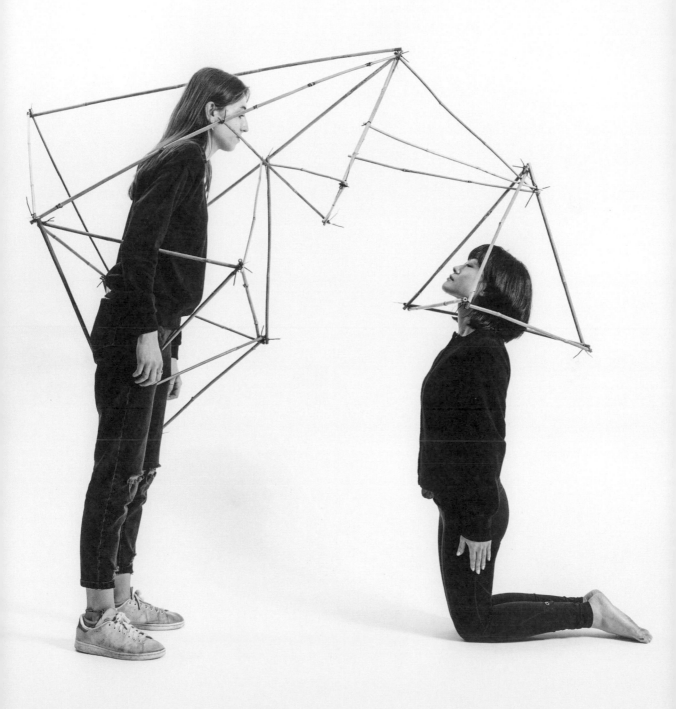

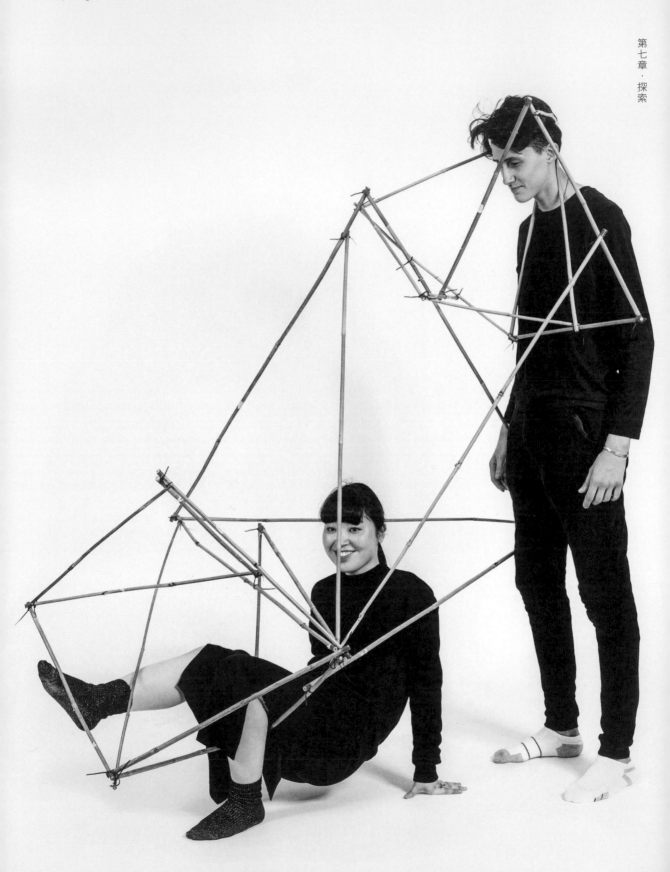

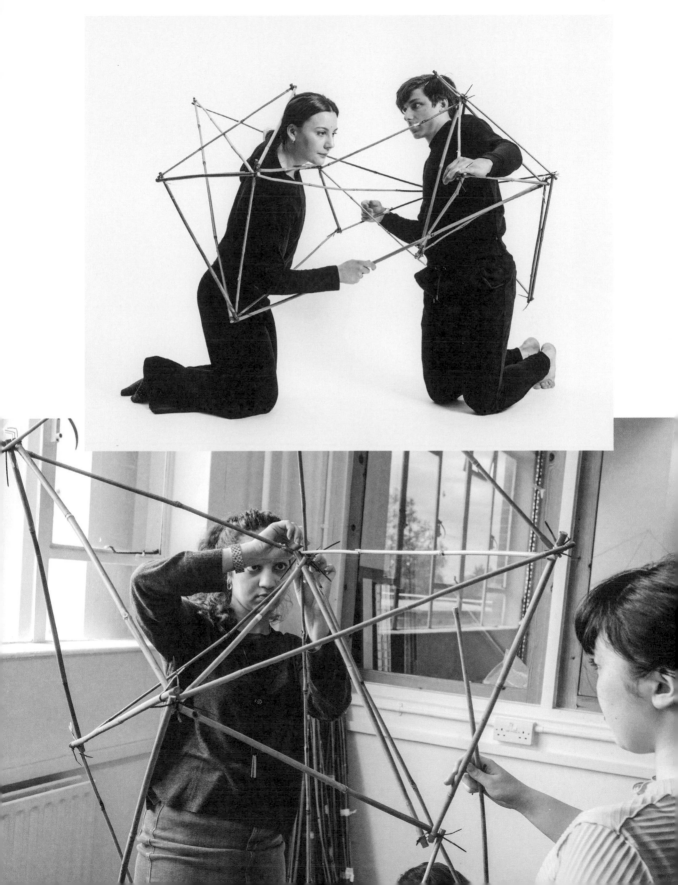

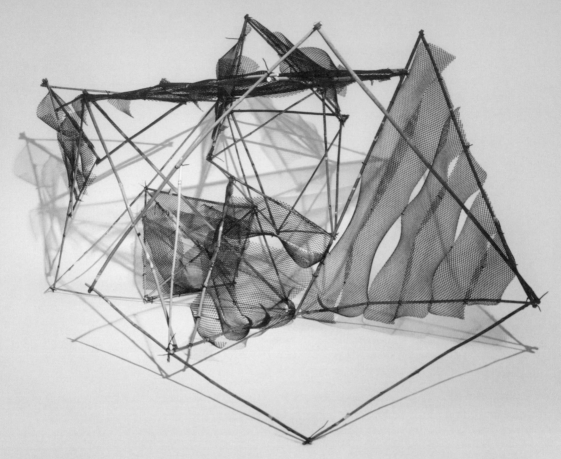

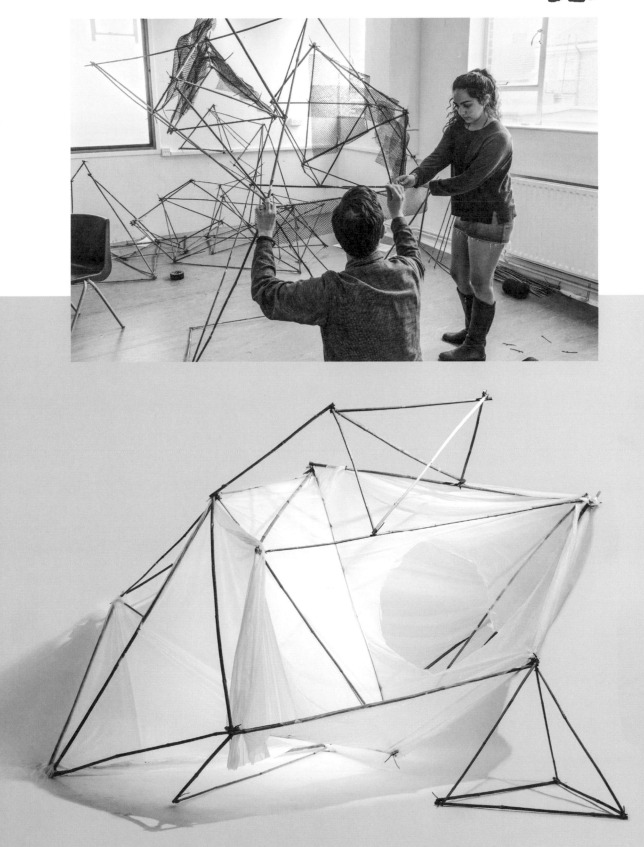

表達與互動

　　這個專題介紹了群體交流及使用者參與的概念,不但與傳達設計有著密不可分的關係,也與藝術創作的實務及產品設計的應用息息相關。當你實際測試想法而不再只是紙上談兵,你的重大挑戰是,具備清晰的概念、良好的溝通技巧,以及找出有效的策略來推動使用者參與。

〈何謂設計？〉（*Qu'est ce que le design?*）[※]展出於一九七二年羅浮宮裝飾藝術博物館（Musee des Arts Decoratifs），以下的問答是展覽的核心概念。

艾米克女士：
設計的界限是什麼？

查爾斯・伊姆斯：
何不這麼問，問題的界限是什麼？

艾米克女士：
設計是一種一般性的表達方法嗎？

查爾斯・伊姆斯：
不，設計是一種行動的方法。

艾米克女士：
公衆行動能幫助設計進步嗎？

查爾斯・伊姆斯：
適當的公衆行動，能幫助大多數的事物進步。

※譯註：展覽內容源自法國策展人愛米克女士（Madame L'Amic）訪談美國夫妻檔設計師查爾斯與雷・伊姆斯（Charles and Ray Eames），由查爾斯・伊姆斯代表回答二十九道關於設計本質的提問。

背景介紹

　　這個專題將帶領你應用伊姆斯的理念，將設計視為一種行動的方式。

　　當我們還是孩子的時候，我們會發明各種遊戲來展開社交互動，然而長大後，我們與他人互動時逐漸少有嬉戲，也變得更為內斂。此外，在現代社會中，每天爆炸的資訊量，也削弱了我們相互交流的頻率。設計可以重新取得訊息與互動之間的平衡。它是一種「行動的方法」，可以激發出極富想像力的互動，一旦設計出能夠呼應觀眾參與的作品，這種互動也將更能延續下去。重新找回那段隨興玩耍與嘗試的過程，將有助於你發展適當的策略，讓觀眾從被動的觀看者，轉變為主動的參與者。

　　所有的互動作品都需要一個能觸發觀眾興趣的開關，才能啟動他們的參與感。這個開關是能激發好奇心的東西，足以吸引陌生人靠近觀看，可能是某種神來之筆、美麗或幽默的形式。想想看，一塊幸運餅乾就能帶來的簡單快樂，解讀塔羅牌給人的興奮，快閃行動激發出人們的能量，還有書裡某一句讓你開懷大笑的話。

　　在思索如何開始製作這個專題時，你可以從不同的藝術家、設計師和工作室的作品中尋找靈感。二〇一二年，倫敦巴比肯藝術中心（Barbican Centre）展出了蘭登國際藝術團（Random International）的大型裝置作品《雨屋》（*Rain Room*），這就是一個很棒的例子，創作者設計出一個觀眾可以參與的互動環境。在這件作品中，攝影機偵測到觀眾在屋內走動，就傳送指令讓雨滴不會落在觀眾身上，觀眾能感受到陣雨的景象和聲音，卻不會被雨淋濕。而在古巴行為藝術家塔尼雅·布潔拉（Tania Bruguera）二〇〇八年的表演藝術作品《塔特林第五號私語》（*Tatlin's Whisper #5*）中，騎警進入展覽空間，以對待示威民眾的方式驅趕觀眾。這也是一個十分貼切的例子，讓我們看到抽離脈絡的經驗，對觀眾帶來深刻的影響。布潔拉運用政府當局的執法手

段，迫使觀眾去思考那些可能只會在報上讀到、或在電視上看到的事件。

愈來愈多互動設計，在當前使用數位科技來創作和呈現，這些技術能夠影響觀眾的認知經驗。傳達設計師也因此認為，自己的工作更著重於設計人們與世界的互動，而不是製造實際物品。

這個專題將帶領你一起研究，引發觀眾互動會需要用到哪些策略。你的作品要刻意地「低傳真」（lo-fi），並著重於有趣的表達。設計是一段反覆嘗試的過程，從實地測試想法開始著手，也因此這個專題需要一處真實空間。當構想經過測試具有潛力，能創造出一個充滿故事的場景時，你就能接著考慮如何運用多媒體技術來強化你的作品。

—— BRIEF ——

專題製作

　　請設計一個觀眾能夠參與和互動的方案，並加以測試。唯一的限制是，你的概念要從以下的某個引用句出發，你設計的互動形式能利用令人難忘和驚喜的方式，展現你賦予這段引用句的意涵。

　　你會不會邀請觀眾來遊戲、觸摸，共同完成故事、一起品嚐，或上台表演？

　　要成功完成這個專題，首先你要設計一個能吸引觀眾注意力的開關。接著要發展一個情境，讓你的觀眾成為積極的參與者，觀看結束之後，他們會覺得自己的感知受到了挑戰，也因此變得更加豐富。

　　你不一定要做出某個成品，我們鼓勵你去探索表演的方式，或者具有時效性的呈現。因此，務必找出一種能捕捉當下情境、適當的紀錄形式。

❝ 引用句

人生是一段橫向的墜落。

——— 尚・考克多（Jean Cocteau）

文字無法給出洞見。

——— 派屈克・懷特（Patrick White）

我是一台被動的相機，開著快門，只是記錄，並不思考。

——— 克里斯多福・伊舍伍（Christopher Isherwood）

我們拉開距離，刻意保持中立。

——— 伍德羅・威爾遜（Woodrow Wilson）

我語言的極限，即是我世界的極限。

——— 路德維希・維根斯坦（Ludwig Wittgenstein）

在平凡的日子裡，審視一番那平凡的心靈。

——— 維吉尼亞・吳爾芙（Virginia Woolf）

只要給我一個堅固的支點，我就能移動地球。

——— 阿基米德（Archimedes）

STEP 1

　　從第 131 頁的清單中選出一段引用句，並思考這句話對你的意義、讓你想到什麼，以及如何與自身的生活和經歷連結。也可以請朋友和家人一起思考這段話，並蒐集他們的想法和聯想。

　　找出這句話裡的關鍵字、觀點和隱喻。

引用：「只要給我一個堅固的支點，我就能移動地
　　　　球。」（阿基米德）
詮釋：一種傳播觀點的方式。
繪圖：站在台上公開演說的人

引用：「我們拉開距離，刻意保持中立。」
　　　　（伍德羅・威爾遜）
詮釋：幾樣東西擺在一起，但並沒有相互作用。
繪圖：監視攝影機

STEP 2

　　將這句話傳達的思想與相關的意涵轉化爲各式物件或圖像。想想看這句話的視覺呈現會是什麼樣子？

　　畫出你能想到的，愈多愈好。舉例：

引用：「人生是一段橫向的墜落。」
　　　　（尚・考克多）
詮釋：生命 = 光。可以用蠟燭來代表光，
　　　　而蠟燭也是時間的隱喻。
繪圖：一支橫向燃燒的蠟燭

STEP 3

　　你會如何表現或演出這句話？嘗試用簡單的手勢或行動，透過肢體來傳達這句話。

範例：

「我們拉開距離，刻意保持中立。」
（伍德羅・威爾遜）

兩個身體要如何拉開距離並刻意保持中立？若要更清楚地傳達你的想法，你可以在身上增加那些元素（例如，服裝、道具或標誌）？

「人生是一段橫向的墜落。」
（尚・考克多）

人要如何橫向墜落？
你會如何引發人與其生命隱喻之間的互動呢？（請參考第二步中蠟燭橫向燃燒的範例。）

想想上次看到的一件誘人又煽動的設計作品，你被鼓勵前去與它互動。其中觸發互動的機制是什麼？

以這個能有效吸引你的情境為例，發想你能用引用句來吸引陌生人的策略。

建議：

想想那些象徵生活中不同時刻的儀式，以及它們總會使用特定的象徵或物件來引發反思。

要讓某人停下腳步，並重新審視與思考某個想法，其中一個好辦法就是給他們一些東西，讓他們拿在手裡、可以把玩或帶走。

找一個地點來設計你的互動作品。思考一下這個空間對引用句的意義，以及路過的人是否有時間參與互動。造訪你選擇的地點，觀察人們的行為和活動。你如何合理地打斷他們的例行事項和慣常行為？

同理你的觀眾。他們將從互動中獲得什麼？這段引用句會帶給他們什麼，或者讓他們提出哪些疑問？他們會願意參與什麼樣的遊戲，可以玩多久的時間？

製作一個非常基礎的作品版本，先找你的朋友來測試。你的構想有道理嗎？能讓觀眾

成為積極的參與者嗎？能維持互動嗎？是否傳達了引用句的核心意義？需要哪些指引，才能引導參與者融入，並釐清他們的角色？

範例：

「人生是一段橫向的墜落。」（尚・考克多）

以點亮蠟燭的宗教含意作為出發點（在記憶中，蠟燭是獻給耶穌的生命象徵）。邀請人們一起點燃蠟燭，並在旁邊舉著。除了宗教含意之外，這還象徵了什麼？對不同年齡、不同文化背景和信仰體系的其他人來說，這又意味著什麼？

製作道具，選擇與你作品基調相符的材料、尺寸和結構。悉心製作出你的作品，觀眾也更有可能以相同的投入及關注參與其中。

思考觀眾的品味，使用明顯的視覺素材，以及簡單、可攜的材料。

安全第一，執行構想之前，確認一下會不會違法。

保持初衷，但也要隨時調整方法維持互動。即便你的觀眾看起來害羞或防備，也要堅持下去。

示範作品

"

寧死不酷。

——————— 科特・柯本（Kurt Cobain）

「『寧可』這個詞是我們專題的起點。我們很快就想
到要讓觀眾決定一些事情，看看他們會選擇和其
他人一樣，還是自有主見。我們給每位參與者一
袋鹽，讓他們用鹽巴來畫出一條路徑。我們真正
關注的是，大家是否會決定走別人創造出來的『道
路』，或者他們會不會更想要走自己的路。」

朱莉亞・拉克曼（Julia Luckmann）及
塔盧拉・瓊斯（Tallulah Jones）

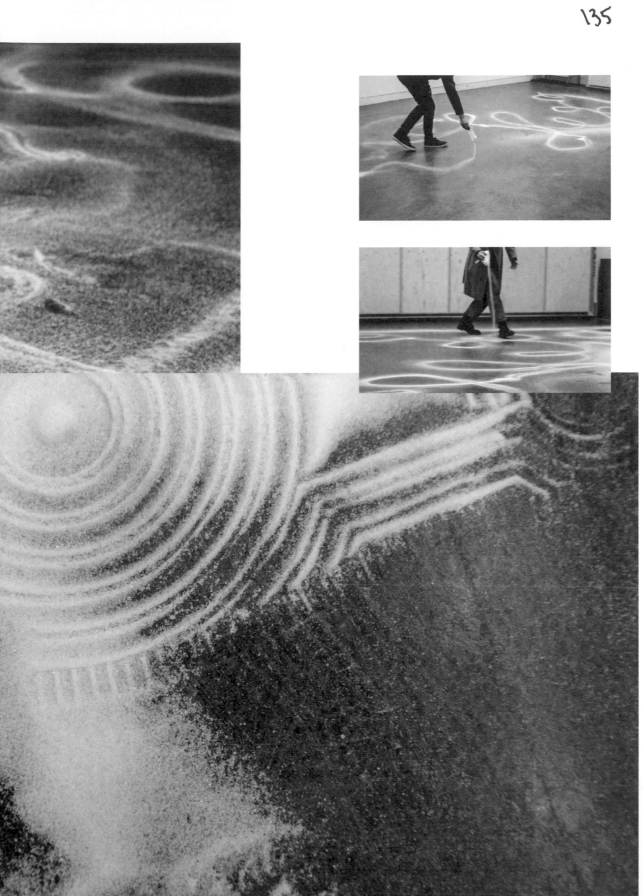

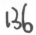

> ❝
>
> **只要給我一個堅固的支點，我就能移動地球。**
>
> ——— 阿基米德

「我們的干預行動是在倫敦的特拉法加廣場上
演。參與者從小孩到老人都有，也包含了來
自世界各地的人。每個人都被要求去思考『你
要如何改變世界？』」

潘恩・奇拉錫瓦特（Pine Chirathivat）

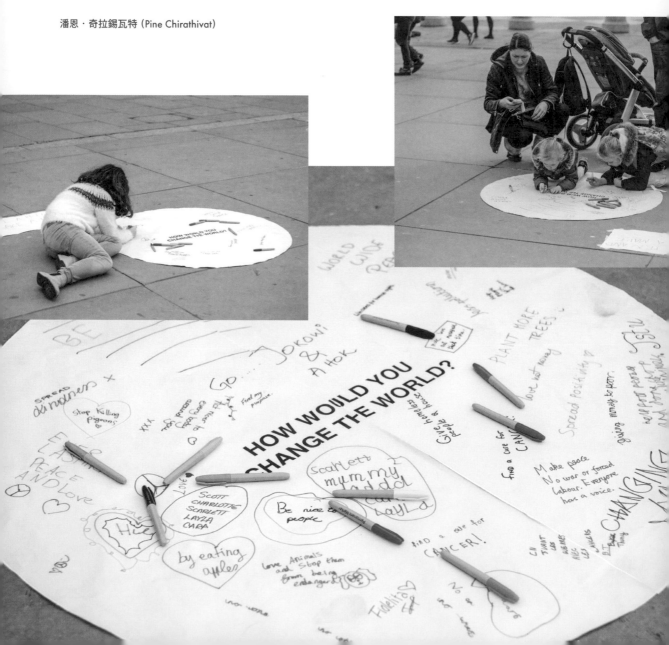

"

為何沒有女版莫札特？因為也沒有女的開膛手傑克。

———— 卡蜜拉・帕格里亞（Camille Paglia）

「我們想用我們的專題來挑戰這句話。我們畫了無臉的莫札特和開膛手傑克，並邀請不同意這句話的觀眾來把他們的臉放在這些肖像上。」

維克多・黃（Vector Huang）與施南琳（Nanlin Shi）

Chapter

8

Position

定位

　　藝術家與設計師擅長再創造，能不斷變換定位來進行研究與發現。創作過程中，需要具備一定程度的勇氣、自我覺察與自制力，才能達到這種再創造的專業。

　　如果你曾經與任何藝術家或設計師談話，就會發現他們的職涯道路幾乎總是規律地改變、前進和轉換。其中一些轉變是機遇，有些是出於必要，通常是財務需求，而另一些則是因應創意產業、市場和技術的不斷變化而改變。因此，自我定位是一段持續的過程，才能在不斷變化的領域中繼續創作。

　　藝術學校的角色，通常是質疑、擴展和顛覆創作實務的定義。為了要開啟學生在廣闊的藝術設計領域中的潛力，藝術學校會打破傳統的學科界限。對於任何一位剛展開這趟旅程的學生來說，這既令人興奮，又讓他們感到困惑。基礎預科課程提供了許多實用的方法，引導你逐步找到自己的創作定位。

　　我們用「診斷」一詞來描述這段過程。藉由診斷，你將會找出自己在藝術設計的哪一個領域中可以取得成功。你目前完成的專題，已經測試了你的能力，看出你如何適應不同的主題和工作模式。接下來，你可以利用這些經驗和你的作品進行診斷。透過辨別與解釋自己針對不同專題做出的決策，你就能找出診斷結果。

　　在思考未來職涯時，不要將你作品的美學或技術層面當成決定性因素，請思考你作品的動機，和它如何在現實中發揮作用。請拋開先入為

主的想法，不要去考慮你想成為什麼樣的角色，而是思考你的行為、方法和感受，如何引導你走向創作實務的某些領域。

定位自己的創作並不是一門精確的科學，也不是不可改變的。這個過程的目的，是確立未來學習方向，以及朝專業邁進的可能途徑，而不是去限制你未來創作的範圍或定位。以下每個診斷性專題的問題，都是一項帶有挑戰意味的工具，鼓勵你採取立場，並開始思考：我適合什麼樣的領域？

畫面與敘事

· 這個專題要求結構式的作法，對你的創造
力是種幫助，還是有負面影響？

· 你是否能調整自己的想法，選擇一種有效
配合絹印過程的視覺語言？

· 你的製作技術是否有助於創作上更加縝密
與精確？

身體與形式

· 繪畫是否引領了你的設計過程，幫助你找
出合適的形式、比例、適用性與輪廓？

· 在將平面設計轉化為穿戴於人體的立體設
計，你的作品效果如何？

· 你的作品是否改變了身體的輪廓？

表面與意涵

· 將你自己的經驗、想像力，和對世界的感
受當作創作的起點，是否有很好的效果？

· 你如何從概念、哲學層面思考作品脈絡，
並且也將作品與潛在觀眾的關係一併考慮
進去？

· 你的提問是否具備持續深入的潛力？

空間與功能

· 你如何決定作品的規模？你喜歡創作大型
作品、小型作品，還是介於兩者之間？

· 當你嘗試以不同的方式來應用你的作品時，
哪些潛在的功能最能激發你的想像力，並為
你帶來最大的可能性？

· 你如何看待與他人合作？

表達與互動

· 這個專題的開放性對你來說是否具有挑戰
性，也能激發你的潛力？或者當你被要求這
樣創作時，會覺得沒辦法好好施展？

· 你的成果是否有效地融入了公眾環境？

· 引用句的內涵，是直接清晰地傳達出來，
或是變得更加模糊或主觀了？

藝術與設計

　　我們從一開始就必須讓學生理解藝術與設計之間的區別，具有一定程度的複雜性，尤其因為兩者之間的界線經常十分模糊。

　　藝術家和設計師的技能和知識基礎大幅重疊，但無論技術、主題和視覺語言方面上的相似，他們的創作各有不同的動機。試圖明確定義藝術與設計的區別一直帶有爭議，但在綜合診斷的初步階段，先確立簡單的劃分將會非常有幫助：

藝術

　　藝術家的作品通常是他們在工作室中，利用或長或短的時間探索自己關心的問題，進而創作出來的。他們的作品也經常在畫廊或指定的公共空間中展示給觀眾看。

設計

　　設計大多都是因應客戶或外界社會，所提出的某些需求或慾望而生。設計作品的功能、是否能激起購買慾、它們的精緻與美觀程度，都一樣重要。設計屬於公共領域，因此，它的訊息、意涵和功能，便與觀眾及使用者的政治、社會和經濟考量密不可分，也與它的脈絡息息相關。

練習 藝術家或設計師?

以下是一系列廣義的二分法,劃分了紅底代表的設計師,以及黃底代表的藝術家。我們並不認爲這些描述彼此排斥,有些藝術家和設計師的創作方式,會挑戰和混淆這些刻板印象。然而,在這兩者之中圈出與你相符者,你可以開始找出一些自身傾向和身分的線索。

· 與體制合作,或在體制之內工作。

· 根據客戶的簡報來開展工作。

· 快速工作,趕上交期。

· 使用者

· 功能

· 質疑、擾亂或動搖體系

· 根據自身經驗展開創作

· 依照自己的步調創作

· 觀衆

· 無功能

練習 ^{Exercise} 工作的方法

這個練習將幫助你開始探索自身的創作者性格。這些相異的特徵與作品領域並沒有直接關係，僅表示脈絡、方法和工作方式。接下來，再次圈出兩者之中與你相符的特徵。

2D	3D	4D
解決問題	或	創造問題
想了再做	或	做了再想
獨自創作	或	團體合作
簡單	或	複雜
表達	或	保留
跨界	或	單一
以繪畫思考	以製作思考	以鏡頭思考
著重概念	或	著重過程
私人	或	公眾
詮釋	或	創作
彰顯	或	收斂

花些時間思考你對本章問題和練習的答案。接下來，閱讀下一章節「專精」中的專題。章節中的每一個專題，都與一個特定的藝術或設計領域相關，接著你將可能確定四個專題中，哪一個對你來說最有收穫。請寫下最多五百個字的闡述，說明你未來創作的方向。

Interview 專訪

比吉特・托克・陶卡・弗里特曼
Birgit Toke Tauka Frietman │設計師與藝術家

荷蘭設計師兼藝術家比吉特・托克・陶卡・弗里特曼在中央聖馬丁學院就讀預備課程時，便被珠寶設計吸引。在為時裝設計師艾芮絲・馮・赫本（Iris van Herpen）工作並習得專業刺繡技能之後，她去攻讀珠寶設計學位，因為她認為「這個領域在素材和技術上擁有無限的自由」。

在攻讀學位的過程中，我一直專注探索珠寶與佩戴者的皮膚的緊密關係，以及與他們自身故事的關聯。我認為正是這種核心的關注，讓我能夠將我的作品應用到其他領域。這種創作方法的好處是，我不會被侷限於特定的材料，或製作出特定規模的作品。我可以非常自由地接受客戶的提案，並以非常開放的方式來回應。

這種混合的創作手法和與人合作的興趣，使弗里特曼長期為時裝設計師葛蕾絲・沃爾斯・邦納（Grace Wales Bonner）工作，同時承接品牌施華洛世奇（Swarovski）及電影藝術指導葉錦添（Tim Yip）等人的案子，還有雕塑作品在藝廊展出。

在藝術和設計創作中，我的目標是表現出我們與物件、人、以及與其他人之間的親密關係。以我在珠寶、雕塑和刺繡方面的教育及專業背景，我的作品可以在私密的身體部位或者大型旋轉的活動物件上展示，並通常以木材和紡織品為主要材料。

與人合作對我來說非常重要。我逐漸明白，與其他藝術家和設計師一起工作可以豐富我的創作，進而完成更深刻的作品。

Instagram：@bttauka

Interview **專訪**

馬克 · 拉班 | **Mark Laban** | 傢俱設計師

馬克 · 拉班是一位傢俱設計師，他對如何以當代的數位製造技術來詮釋傳統工藝、文化和技術，特別有興趣。

在達到目前的成果之前，拉班的旅程並非一帆風順：

我當時試著透過預備課程進入藝術和設計領域，後來在中央聖馬丁學院取得藝術學位。在學校教育之外，我努力將藝術創作作為職業，卻不太順利。剛開始，藝術創作具有完全的自由，也不受現實世界的干擾，這些本來非常吸引我，後來卻反而成了創作的障礙。

我很快明白，當年在課堂上所學到重要的批判思考技能，可以立即應用到設計過程中。在設計領域，我可以開發出兼具實用功能與原創概念的物件，這滿足了我的渴望。

目前爲止，他大部分的作品都是承接私人客戶的單次訂製。

之前，我曾用三軸電腦數值控制銑床（three-axis CNC milling machine）來實驗並開發自己的設計語言，而在這些委託案中，我能以這種方式來創作。我用數位製造技術當作工具，實際上是出於我私下對傳統工藝技巧與技術的迷戀。我開始思索，這兩種表面上對立的手法，如何用有意義的方式加以結合。

拉班現在正在京都工藝纖維大學（Kyoto Institute of Technology）的設計實驗室做研究：

這間實驗室是一座孵化器，專門爲著重設計、以人爲本的研究和創新提供合作。在京都工作，能應用寶貴的文化資產和傳統手藝製作者的人脈網絡，是我以設計進一步探索傳統和創新交匯點的理想場所。

Instagram：@_mark_laban

專訪 | Interview

拉海默爾・拉曼 | **Rahemur Rahman** | 服裝設計師

　　拉曼利用時裝設計來彰顯身分認同與永續的議題。在中央聖馬丁學院洞察力（Insights）課程中，拉曼認為男裝設計是他的理想領域，他可以在其中探索自己的身分認同和文化傳統。

　　我作品的敘事基礎，是我身為孟加拉裔英國人的經驗。我認為找到方式來講述自身生活的智慧與經歷是很重要的。我從父母那裡獲得了信心，能討論我的雙重文化傳統，他們一生都很幸運，能夠坦然地表達他們的文化身分。

　　如果你很真實，且忠於你自己，那麼總有一天，人們需要聽到你的故事。我在時尚界工作了四年多，一直到現在，人們才準備好，願意透過時尚來聽見和看到「孟加拉製造」的意義。

拉曼與孟加拉工匠、製造者合力打造他的作品。

　　我和他們一起設計並製作織品，並將它們變成時尚消費男裝。現在，我如何清晰地複述「孟加拉製造」的故事，這會影響我的創作。這個名詞比我設計的織品和時裝更加深刻，它也討論了我們在其中創造和發揮的身分。

Instagram：@rahemurrahman

Interview 專訪

蘿絲・皮爾金頓 | **Rose Pilkington** | 數位藝術家

　　蘿絲・皮爾金頓是一名常駐倫敦的數位藝術家和動態影像設計。在中央聖馬丁學院預備課程中專攻攝影之後，她繼續進修視覺傳達設計學位，並在實習期間提升了軟體技能。

皮爾金頓接案職涯的成功關鍵，是她獨特的視覺語言，這也是她在撰寫論文期間就確立的。

了我創造圖像的方式。我的靜態和動態圖像作品都完全是電腦圖像（CGI），本質上即是利用技術來促進視覺表達。

　　我的論文主題是色彩，以及探討存在於我們周圍的顏色，如何對我們的心理產生深遠的影響。我延續了這些想法和主題，一直到今天都仍貫徹於我的作品之中。

對皮爾金頓來說，學生時期所作的各種實驗嘗試，都是她在設計經歷中不可或缺的一部分，至今仍然是她創作過程的核心。

　　因為需要不斷實驗來學習新技術，這也影響

　　現在我已經建立了創作的方式，我很興奮地想要開始努力脫離純粹的數位空間，找到方法將我創作的圖像帶入實體空間，或者以有形的物件或雕塑來呈現。我本來很少能看到自己的作品以巨大的規模展示出來，畢竟色彩在我的作品中十分重要，我覺得那是需要在沉浸式空間或環境中被觀看和感受的東西。

Instagram：@rosepilky

Chapter

9

Specialise

專精

在中央聖馬丁學院基礎預科課程的這個階段中，學生們通常必須在十周內完成三到五項專題，每個專題的製作時間大約一到三周不等。這些專題會以更明確的實作來延續診斷的過程。而學生也將在本階段中累積到更多專業領域的知識、理解和經驗，並著重於取得該領域的相關技能。

在製作專業領域的專題時，我們注重辨別與發展每位學生特定的能力、考量，和屬於自己獨特的視覺語言。學生也將在這個階段累積自己的作品集，得以繼續攻讀專業學位課程。

這個階段的課程一共要製作四個專題，涵蓋了四個主要學科專業，分別是藝術創作、傳達設計、服裝與織品，以及立體設計。或許你不一定會想要實際完成所有專題，但每個專題中關鍵的步驟與技能，都可以挪用到藝術與設計的其他領域，對各個學科都很有幫助。

傳達設計

專題名稱──説服

　　說服的技巧，是每個傳達設計學科的基礎層面。這個專題的核心，是要大家將具有煽動力的構想與訊息，應用到平面設計語言之中，進而塑造出專業。此外，運用設計來為社會帶來改變，也是本專題的另一項重要實作。

背景介紹

　　傳達設計可謂一門民主的學科，適合所有藝術設計的學生。傳達設計的語言能展現權威感，又能凸顯重點，可用來傳播強而有力的訊息。例如，美國街頭藝術家謝帕德・費爾雷（Shepard Fairey）二〇〇八年設計的〈希望〉（Hope）海報，以鮮明風格來繪製當年美國總統候選人歐巴馬的肖像，這張海報成為歐巴馬陣營的代表象徵，明確地向美國人民傳達出積極改變現狀的可能性。

　　從一九二〇年代的蘇聯宣傳海報，到現今大量仰賴媒體發聲的政治活動，傳達設計與政治論述之間有著悠久的歷史。然而，設計行動主義（design activism）是一個較為近期才出現定義的思潮；它主張，設計者也可以自行發起訊息，而不僅僅是代為傳遞資訊而已。身為傳達設計師，你不僅有機會接觸到龐大的受眾，更有機會創造出一個平台，來表達對你來說重要的議題。

　　英國平面設計師肯・加蘭（Ken Garland）一九六四年所發表的〈當務之急〉（First Things First）宣言，是對廣告界的強烈反動，也是他與同輩設計師對於「絕對銷售導向」的強烈不滿。這群設計師認為，應該「調整優先順序，才能創造出更有用、也更長久的溝通方式」。而近期，荷蘭知名設計工作室麥塔黑芬（Metahaven），也已經從單純的平面設計實作，轉為參與政治和社會運動，提出各種質問與批判。

　　這個專題希望你嘗試讓受眾參與你的作品，藉此引發他們對某項議題的關注。你如何安排一場活動，讓身歷其中的人們對某件事物的想法因此改變？

　　本專題也將帶領大家思考各種事物的符號，審視自己如何看待這些事物本身的意義，又會如何將它們放入另一個脈絡中，以傳達出截然不同的資訊。在藝術與設計領域中，這樣的作法已行之有年。廣告公司雪梨馬塞爾（Marcel Sydney）在二〇一七年操作的虎牌啤酒

（Tiger Beer）行銷活動中，就運用了「空氣墨水」（Air-Ink）來傳達空氣污染的影響，這種墨水是用交通工具所排放的廢氣，來製成原子筆、馬克筆和噴霧劑的顏料。他們轉化了這種現代生活中有害的副產物，使它擁有了創造力與正面意義，而這場行銷活動更迫使人們正面思索空污問題。同樣也很重要的是，整個活動既有趣又能讓人參與，而這正是吸引觀眾最有力的方法，你在這個專題中也可能會運用到。

設計若能以有效的方式運用，就具有極大的權威與影響力，然而，有些作品讓「創作者本身很滿意，也傳達出他們自身的情緒，卻無法扭轉他人的觀點」，對此，平面設計大師米爾頓·格拉瑟（Milton Glaser）採取批評態度。因此，本專題的目標是帶領大家發展各種不同的手法，以平面設計的語言在這個世界掀起波瀾。

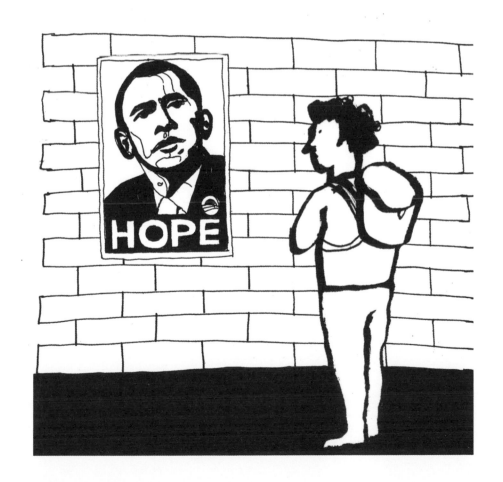

—— BRIEF ——

專題製作

這個專題希望你善加利用傳達設計的力量來觸發觀眾,你將會運用設計思維來解決更廣泛的社會和政治議題,並提出解決辦法。我們希望你設計和製作出來的成品,能提供一些思考世界、或者與世界互動的新方式。你將參考或改造一個現有物件,進而探索如何透過調整物件用途,來激發人們對世界產生不同看法。

若要成功完成這個專題,請務必記得,本專題並非只是要你提升人們對某項議題的關注,而是希望你運用發展中的設計思維和技巧,號召人們採取行動,讓你的觀眾來幫助你將世界變得更加美好。

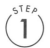

STEP 1 確定主題 / 問題

首先問你自己這個問題:今天有什麼事情令我感到憤怒?

想想日常生活中會影響你的任何事情,可能是件小事,例如有人將口香糖吐在馬路上,而你踩到了。至少找出五個可能的創作起點。

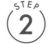

STEP 2 研究

你所發現的這些問題,與更大的世界是否有什麼關聯?這些事影響的是大多數人,還是只有少部分的人?回答這幾個問題,將有助於你辨別你的目標受眾,也就是你想改變哪些人的行為、觀點和思維過程?

運用各種方法來針對你的問題進行研

究，可以採訪、觀察、查詢新聞資料，或去圖書館查找歷史文獻。

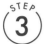

選擇一個構想

選擇一個你想要繼續發展的主題或議題，記得幽默感、與當代問題的關聯性，以及廣泛的吸引力與認可。

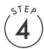

釐清

問問自己，你希望作品實現什麼樣的改變或轉變，來解決你最初的憤怒或困擾？

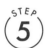

辨別並取得要重新調整用途的物件

仔細思考你的議題，找出與它相關的物件或事物。過程中，不要排除任何直白的東西。例如，如果你的問題與時間管理有關，你也可以選擇將時鐘當成素材。

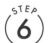

探索重新調整用途的過程

你要如何調整這個物件，讓人們使用或體驗它的方式發生變化，進而造成思維或行為的轉變？請思考以下幾種或全部的方法：

- 製作一個外包裝，來傳達內含物品的新資訊。
- 增加或刪減某些東西來改變意涵。
- 改變脈絡——當你把某件物品從預期可找到的地方拿走，並擺放到另一個地方時，會發生什麼事？

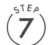

設計與視覺化

要能順利完成這個專題製作，通常需要運用現有物件的視覺語言，加以巧妙地重新設定，好傳遞出不同的訊息。

用你的速寫本來記錄和發展想法，你可以將物件的照片與你的繪圖和註解相結合。運用視覺化的手法來規劃並準備製作過程，想想看你要如何調整這項物件，像是數位編修、實際移除與增補、改變脈絡等等，也思考你會需要哪些材料來做出這些變化。

製作

確定流程、並蒐集最適合傳達資訊的材料後，就開始著手製作。

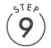

測試

接下來便是測試作品的時候了，將它帶到觀眾面前，看看他們如何回應。觀察他們最初的反應，是震驚、驚喜還是大笑？這是你所預期的嗎？也請你的觀眾描述一下，這件作品讓他們想到什麼。這是否會讓他們以新的方式思考，還是會因此採取不同的行為？

示範作品

再多一點

「這份爆米花的包裝，鼓勵你看更多以女性爲主角的電影。」

蒂安德拉・艾米拉（Diandra Elmira）

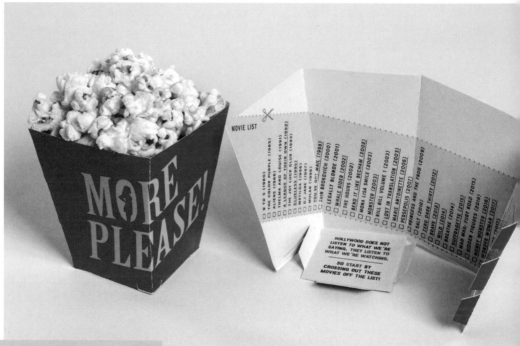

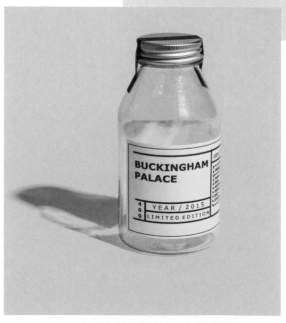

白金漢宮的空氣

「一瓶皇家空氣，質疑君主政體的資金。」

珊卓・梁（Sandra Leung）

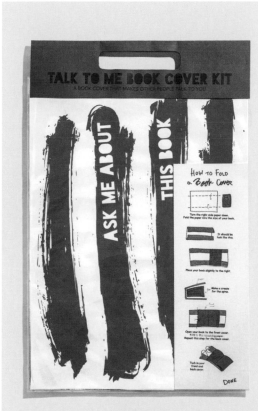

和我說說話

「鼓勵與陌生人交流的書籍封面。」

久保田摩耶（Maya Kubota）

反監視裝置

「希望能引發關於監視議題的討論。」

加布愛拉・魯茲勒（Gabriella Rutzler）

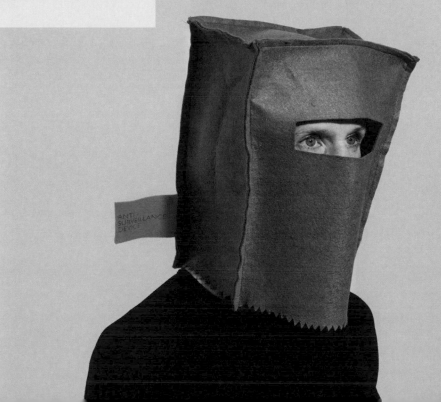

女性的實用武器

「這份文宣建議女性以報紙來保護人身安全。」

弗雷雅・巴克利（Freya Buckley）

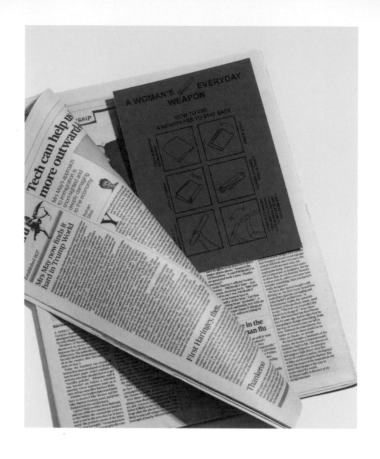

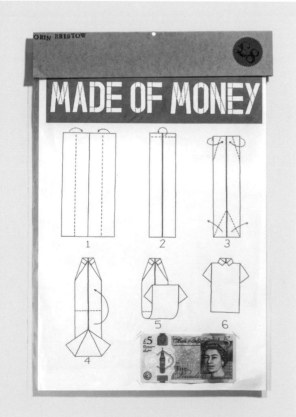

金錢製造

「這張摺紙說明書質疑了事物價值。」

奧林・布里斯托（Orin Bristow）

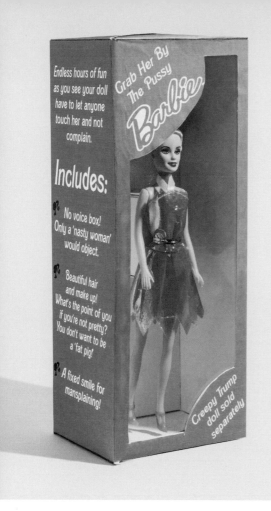

川普娃娃

內含：

· 沒有聲音！

· 美麗的髮型與妝容。

· 面對男性說教也保持一貫的微笑。

「別讓下一代女性認為，這是她們此生唯一的角色。所有收益都將捐贈英國女性協會（UK Feminista），其宗旨是傳授年輕女孩性別平等的相關知識。」

芙拉・威爾遜（Fleur Wilson）

總統競選懶人包

「順利參加總統競選活動的必備之物。」

菲奧倫扎・狄恩德拉（Fiorenza Deandra）

 Exercise 練習 三十分鐘想出三十個點子

這個練習將幫助你生成想法，你可以用這種方式來展開任何專題製作。以三十分鐘為限，每分鐘想出一個並畫下想法，時間截止時，你便已經產出許許多多的構想，有的很好、有的平庸，也有的很糟糕！之後，你可以再編修並改善這些想法，開發出更多可能的解決方案。

 TASK: 30 IDEAS IN 30 MINUTES

① FOOD PACKAGING THAT SHOWS THE AMOUNT OF SUGAR WITHIN THE PRODUCT

② 'FIRST DATE' CARD GAME (QUESTIONS, CHALLENGES & GAMES SUGGESTIONS TO BREAK THE ICE WITH YOUR DATE)

WHAT FACT ABOUT YOU WOULD SURPRISE ME THE MOST?

③ MAKING IDs FOR PEOPLE SO THAT THEY CAN WEAR THEM AND ENGAGE EASILY WITH OTHERS (INTERACTION)

④ UMBRELLA WITH A SUNNY SKY DRAWN INSIDE

⑤ GLASSES WITH OPENE DRAWN ON THEIR LE (SO THAT YOU CAN FINA WITHOUT PEOPLE NOT

⑥ 'WHAT MAKES YOU SMILE?' WALL (INTERACTIVE PROJECT) (USING A FREE WALL + POST-ITS)

⑦ TEDDY BEAR WHERE YOU CAN ATTACH PICTURES ONTO HIS FACE (IN RESPONSE TO MISSING PEOPLE)

⑧ SUNNY LANDSCAPES POSTERS (PHOTOS / ILLUSTRATIONS) IN RESPONSE TO LONDON'S LACK OF SUN & COLD WEATHER

⑨ CAN I HELP? FEEL FREE TO ASK! HELLO! CAPS WITH INTERACTIVE APROACHES TO INITIATE A CONVERSATION/ HELP SOMEONE/MAKE A NEW FRIEND...

⑩ PEOPLE WRITE A FORTU MESSAGE AND PUT IT IN AND TAKE ANOTHER ON

⑪ I'M SO SORRY... MY DOG ATE IT. I'M SORRY, I BURNT MY HAND ON A TOASTER. CARDS WITH EXCUSES TO GIVE TO PEOPLE LIKE BUSINESS CARDS

⑫ british way of life 'Wear summer clothing at the first sight of sun' HOW TO BE A LONDONER BOOK WITH TIPS AND ADVICES ON HOW TO BE A TRUE 'LONDONER'

⑬ HUNRY P.M.S DUMPED NO.MONEY KIT WITH 'USELESS' BAND-AIDS

⑭ 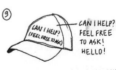 MAP OF LONDON (ILLUSTRATED) WITH TIPS AND INFOS

⑮ 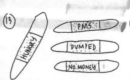 cheers used to mean 'thank you bollocks used as a curse word to indicate dismay BOOK WITH BRITISH AND EXPRESSIONS

瑪麗亞・費羅（Maria Ferro）

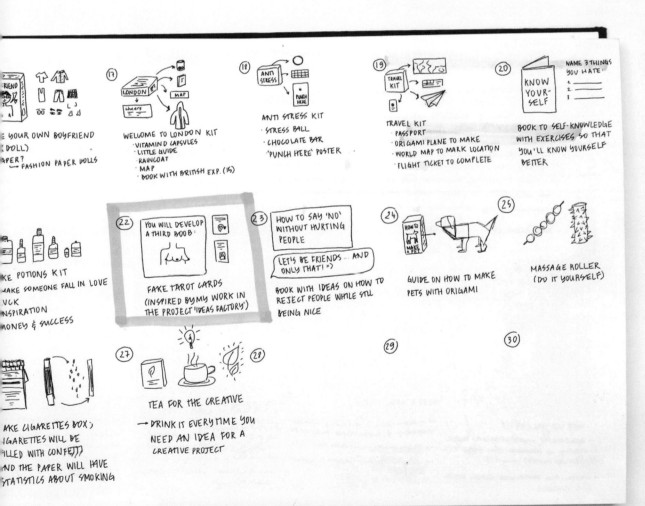

E YOUR OWN BOYFRIEND
(DOLL)
APER? → FASHION PAPER DOLLS

⑰ WELCOME TO LONDON KIT
· VITAMIN D CAPSULES
· LITTLE GUIDE
· RAINCOAT
· MAP
· BOOK WITH BRITISH EXP. (15)

⑱ ANTI STRESS KIT
· STRESS BALL
· CHOCOLATE BAR
· 'PUNCH HERE' POSTER

⑲ TRAVEL KIT
· PASSPORT
· ORIGAMI PLANE TO MAKE
· WORLD MAP TO MARK LOCATION
· FLIGHT TICKET TO COMPLETE

⑳ BOOK TO SELF-KNOWLEDGE
WITH EXERCISES SO THAT
YOU'LL KNOW YOURSELF
BETTER

KE POTIONS KIT
MAKE SOMEONE FALL IN LOVE
UCK
NSPIRATION
MONEY & SUCCESS

㉒ FAKE TAROT CARDS
(INSPIRED BY MY WORK IN
THE PROJECT "IDEAS FACTORY")

㉓ BOOK WITH IDEAS ON HOW TO
REJECT PEOPLE WHILE STILL
BEING NICE

㉔ GUIDE ON HOW TO MAKE
PETS WITH ORIGAMI

㉕ MASSAGE ROLLER
(DO IT YOURSELF)

AKE CIGARETTES BOX;
IGARETTES WILL BE
ILLED WITH CONFETTI)
ND THE PAPER WILL HAVE
STATISTICS ABOUT SMOKING

㉗ TEA FOR THE CREATIVE
→ DRINK IT EVERYTIME YOU
NEED AN IDEA FOR A
CREATIVE PROJECT

㉘

㉙

㉚

如何顛覆設計語言

如果你能顛覆既有的，且眾所皆知的物件及設計語言，這將會是一個強而有力的工具，可以翻轉觀眾的期望，並且傳遞不同的訊息。設計師可以在物件的美感與它的文本內容間，故意使用不同符號來營造出衝突感，藉此矇騙觀眾。

若要成功達成以上，你必須對材料、形式、顏色、表面處理和字體等，可以有哪些運用手法具備深刻的理解。

參照

仔細選擇你的參照物品，那些眾所皆知的東西會很有效果。最重要的是，你的物品必須在概念上與你試圖溝通的內容有關聯性。右頁的例子，創作者以一盒藥丸上的文字和圖像，隱晦地傳達了言外之意，以及圖文之間的矛盾，以此評論英國將脫離歐盟視為一種萬靈丹。

美感與表面處理

仔細觀察你所參照的物品有哪些設計慣用手法，這一點很重要，因為這並不是你個人審美偏好的載體。你必須盡量精確地重現物件所有視覺上與觸覺上的細節，才能創造出觀眾第一眼的錯覺。顏色、感覺、尺寸、形式和字體風格上的細微差別，都有可能會破壞你想傳達的煽動訊息。

表達口吻

文案將會是關鍵。你必須密切注意你的參照物
的文字表達。在這個例子中，創作者採用了藥
品包裝權威與中性的語氣，那種我們毫不懷疑
的語言，用來進行政治性的煽動。

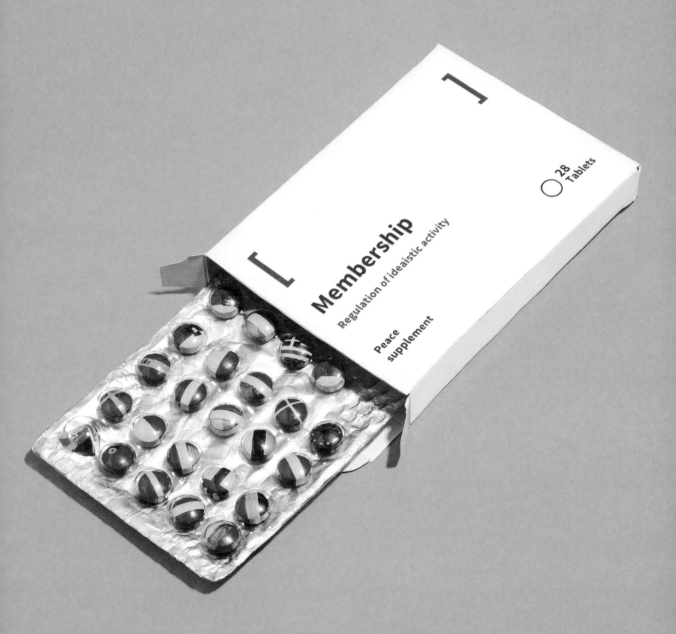

席恩・彭（Scene Peng）

服裝與織品

專題名稱——**材質限制**

共同撰稿——奧納 · 奧海根（Oonagh O'Hagan）及
克里斯多夫 · 凱利（Christopher Kelly）

　　這個專題將運用時裝設計師的技能，讓你經歷從概念到成品的完整設計流程，它還延續了診斷的過程，將更廣泛的服裝與織品設計技能都整合在一個練習之中。本專題以燈芯絨爲例，從解構布料開始，讓你繼續探索織品設計、立裁實驗、設計繪圖與拼貼。

背景介紹

"

布料才是重點。我經常告訴我的打版師:「要聆聽材質,聽聽它要說些什麼?耐心等待,也許它會告訴你一些事」。

————山本耀司 (Yohji Yamamoto),引用於 1997 年 11 月號《Baude》雜誌

服裝與織品設計是兩門截然不同、但又相互交織的學科。服裝設計著重身體的美感,以及衣物與文化及社會的關係,而織品設計則更具體地以印花、針織或編織等方法來設計並製作織品。

我們鼓勵服裝設計師在工作過程中將織品結構納入思考,而織品設計師則在發展作品時考慮布料與身體的關聯。舉例來說,在山本耀司的作品中,就能看見這種跨學科作法的潛力。他的設計語言反映了他對織品的重視,以及日本在織品製作、刺繡、針織,以及染色方面的傳統工藝。

無論是服裝或織品產業,一直都有著各自的預算與時間等限制。然而,學習如何將限制化為製作手法,以此找出創新與原創的解決方案,也是設計過程中一個十分重要的面向。本專題加以限制的是材質部分。材質在服裝與織品中,除了具備明確的實用與實質功能,也有象徵或抽象意涵,例如能夠喚起情緒、記憶或意義。在本專題中,你要研究的是燈芯絨材質。

我們選擇燈芯絨有兩個原因,那就是它的內涵與結構。首先,從歷史上來看,它象徵著奢華。十八世紀,燈芯絨這種材質在英國與法國的貴族間十分受歡迎;它也因為耐用的特質,經常被用來製成工作服。再者,獨特的簇絨結構和實用性,使燈芯絨不僅被運用於服裝,也可用於室內裝潢。

　　歷史文化的意涵與個人感受，可以提供設計師主要的靈感。例如，英國時裝設計師克雷格・格林（Craig Green）就十分擅長轉換文化意涵，並以自己的觀點加以重塑。在他所設計的服裝中，這些文化元素會呈現在扣合表現、功能和製作方式上，更抽象地說，也可以從他反覆出現的「制服」主題中略窺一二，他說這與他童年時租用服裝、並熱愛此道的經驗有關。

　　本專題將介紹服裝設計的兩大基本關鍵技巧：繪圖與立體剪裁。繪圖是服裝設計師教育的基礎，也是發展與交流各自設計語言的工具，而且能讓人從中學習、並理解身體的結構及運動。服裝設計仰賴著各種專業技能提出解釋、加以構成，此時，繪圖也仍然是主要的溝通工具。

　　然而，服裝作品無法只透過平面設計過程就能完成。無論是要量身打造出「結構」，或者是要對材質組成進行分析，實際動手製作並增加對立體結構的認識，都有助於將最初的設計付諸實踐。在這些實際嘗試的過程中，最終便誕生了更加專業的立體剪裁技術。立體剪裁不僅增加了設計師對於材質的操作經驗及理解程度，還能提供對於製作過程以及新興設計方式的完整視野。

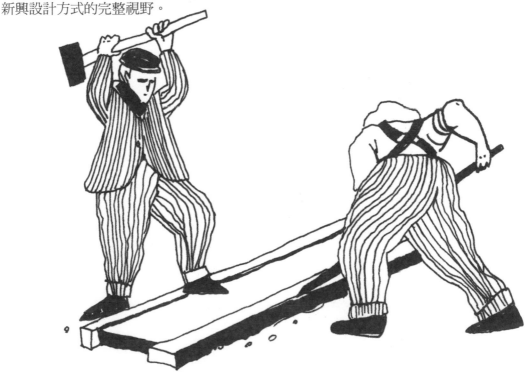

————BRIEF————

專題製作

　　透過大範圍的研究和繪圖，你將從燈芯絨材質中獲得靈感，探索與解構它的結構特性和美學，並回應它的傳統用途及文化意涵。這個研究將讓你認識各式織物的樣品，並藉此奠定服裝設計過程的基礎。接著，你將在人台上進行實作，透過立體裁剪來發展設計構想，然後再進一步繪製出細節。專題的最後，你將會完成一件服裝，而這會是你的研究、樣品、立裁形式，與你的所有想法，和你在意的問題全部融合在一起的成果。

 研究布料

　　研究燈芯絨的發源、應用以及文化內涵。把相關的視覺圖像都影印下來，這些圖片應該大多都是與時尚無直接關聯的。

 繪製樣本

　　接下來，請以繪圖和抽象符號來發展你對燈芯絨布料的視覺反應，探索它的樣式、結構與材質。

　　用不同的紙張和工具來繪製出十份樣本。

STEP 3 拼貼

將剛才影印的研究資料剪下來，並透過拼貼的方式再把它們結合起來，開始在你的速寫本中發展設計創意。

接著，將你的繪圖與影印資料相融合，使歷史文獻與樣式、材質和顏色結合在一起。你做研究時，一定會發現許多有趣的紋理、顏色和形狀，專注讓它們互相融合。接下來，你就要開始發展這些形狀和形式，使它們抽象化，才能做出最終的設計成品。

STEP 4 織品樣本

（請參考第 180-181 頁）

製作一系列含五種織物的樣本組，藉此探索你拼貼畫中的構想。

從蒐集各種傳統和非傳統材料開始著手，這些材料代表著你拼貼作品中的材質或基調。這是一段實驗的過程，請隨意整合任何你所找到具有特殊觸覺或美學特性的材料。

這些織物或材料樣本，可能包括縫紉、針織、編織，或任何與你初步研究相關的紡織技術。每個織物樣品都將激發出你的服裝或織品設計的形狀、顏色和材質。

STEP 5 在人台上進行實作

若要展開設計過程，首先要將你的織品樣本影印下來，並開始將這些影本垂披在人台上。這個過程要重複好幾次，在人台上垂披出不同組合的形狀。影印時，你的圖片可以放大或縮小，藉此探索不同的尺寸。

這些設計構想將激發出基調、色彩與材質的組合，並進一步透過立體剪裁的過程呈現出來。

STEP 6 立體剪裁

（立體剪裁方法請參考第 173 頁）

透過立體剪裁的過程，你將以抽象的方法在人台上製作出不同的形狀、結合使用各種布料，並融合不同的材料。這是一段反覆試驗的過程，可以幫助你找出各式各樣可能的輪廓線條和設計構想。

STEP 7 記錄流程

當你在進行本專題的各個階段時，可以隨時拍照並進行觀察速寫。用這些方法記錄你的製作過程，將能幫助你思考、修正，並提升你的開發與創作過程。你還能因此獲得一些新素材，影印下來後，可以進一步用來製作拼貼和設計繪圖。

STEP 8 專注於你的設計表達

分析你的研究、樣本、拼貼和立裁作品，找出其中關鍵的顏色、形狀或結構以及材質，作為最終成品的基礎。屆時在完成作品的過程中，也要探索這三個關鍵的不同組合。

思考你選擇著重這些關鍵的原因，它們如何呈現出服裝的功能與脈絡？

STEP 9 選出主要材質

透過以下方法來選出主要材料：

· 前往布行等傳統服裝材料商店，也可以尋找五金行等非傳統的材料來源。
· 製作或訂製材料。
· 拆解手邊現有的服裝。

你所選擇的材料應該要反映之前的研究及實驗結果，包含結構和觸覺特性。

接著你也可以蒐集口袋與釦合物等現有飾品，來思考服裝的表面處理方式。

STEP 10 製作服裝

以下三種方法可以讓你將繪圖及樣本直接轉印到人台上，並完成你的最終成品：

· 直接在人台上剪裁，或以絲針將布料拼接起來，調整出服裝的形狀和結構。
· 先在人台上整理出服裝的形狀，例如先繪製紙型（請參考第99頁「身體與形式」專題作法），接著將紙型當作依據，以它來裁切布料。
· 拆解現有的衣物，加以組裝成為你自己的服裝。將各個部件都拆開來描繪成紙型，並將挑選好的布料依據紙型來裁剪。例如，如果你需要一隻袖子，就從一件舊襯衫或夾克上剪下袖子，然後再將袖子拆開來創造一個版型。你也可以將原有服裝的元素直接融入你的成品之中。

不要被你的技術能力或傳統的製作方法限制住。讓你的設計以任何可能的方式被製作出來，將過程視為對製作方法的探索，而非以傳統的服裝成品為目標。

STEP 11 畫你的設計

透過繪圖來呈現最終作品的樣子。

你可以結合各種不同的繪圖技巧，生動呈現出作品的整體感覺和美感。就算服裝尚未完成，繪圖也是一種十分實用的工具，用以傳達服裝的基調。

立體剪裁法——克里斯多夫・凱利（Christopher Kelly）

　　你要找一位夥伴一起工作，用你選擇的輸送管、杆子、一般的管子，以及繩子等物件，來創造出一個與身體相關的抽象形狀。材料的大小、重量和外觀，將會直接影響你的作品，比如，天然樹枝、塑膠管或不同厚度的木樁，都會呈現出不同的效果。

　　製作出穩固的形狀之後，你把現有的衣物和一段布料垂掛在你所創造的模型上方、下方和內部。這個立體剪裁的過程，有助於你發想設計圖面與進一步發展。

1 | 先將你選擇的輸送管、杆子或一般管子連結在一起，形成一個適合身體的結構。

依靠直覺來製作，並以模特兒的身形來思考。

製作出能與身體相結合的形狀，藉此打造出最初的服裝輪廓。

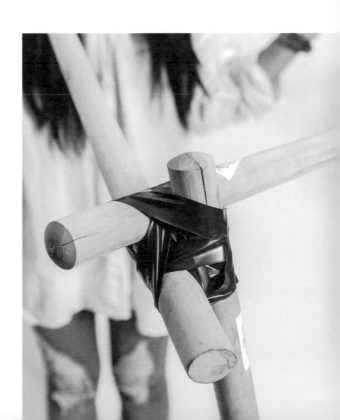

2 │ 用繩子、紗線或膠帶，將形狀連接到你的模特兒上，使兩者合而為一。

3 │ 開始運用現有衣物，將它們披掛或穿戴於形狀和身體之上，彷彿衣物與這兩者是一個整體。

4 │ 接著加入布料，透過綁繫、打結、扭轉和連接的方式，來將衣物、布料、形狀和身體結合在一起。

5 │ 思考所有元素之間的平衡，嘗試布料和造型的各種排列組合方式。

6 │ 以拍照或描繪的方式，從各個角度將最終完成的服裝輪廓記錄下來，這些紀錄將會成為接下來設計與開發的基礎。

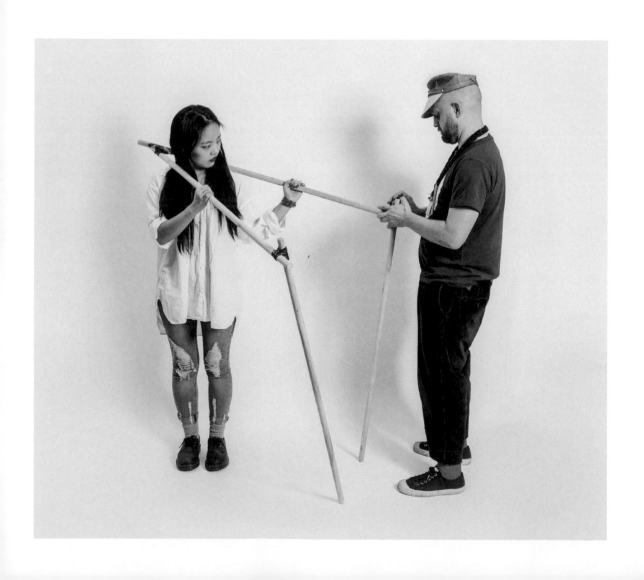

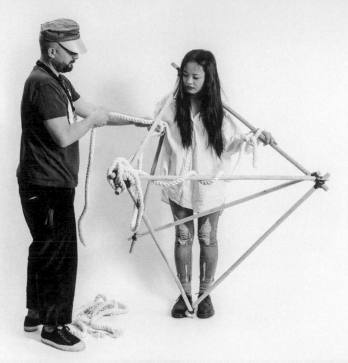

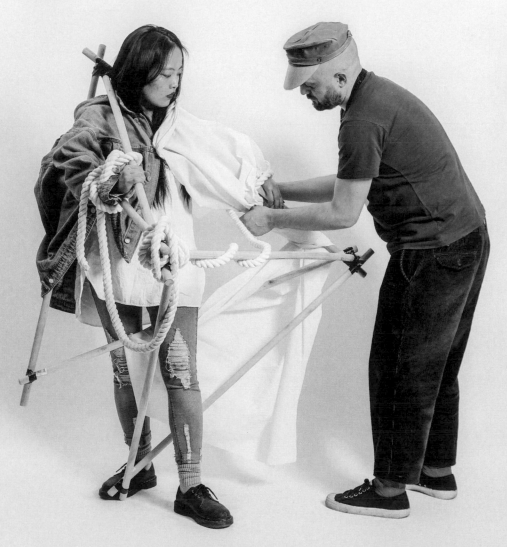

如何拼貼人物——約翰·布斯 (John Booth)

　　以下拼貼人物的指南中，概述了三種在素描本中快速生成圖像的可能方法。這些拼貼的目的，是在設計過程中探索形式、樣式和顏色。

技巧一

1 | 先觀察一下，再從白報紙上撕下、並裁剪出人體和服裝的基本形態。用紙膠帶和口紅膠，將撕下的白報紙貼到一張A3尺寸的繪圖紙上。

2 | 參考前面織品研究的各個材質、織法與
樣式，並用墨水、不透明水彩和麥克
筆，描繪出不同的圖樣和色塊。

3 | 使用麥克筆和蠟筆來畫出服裝的主要細
節，注意它的結構以及與身體的連接
處。最後再畫上臉部、雙腳雙腿及手臂
的線條。

技巧二

1 │ 根據你的織品研究，以麥克筆、炭筆和
墨水，快速繪製出一系列不同圖樣與材
質的布料。

2 │ 透過觀察，將這些圖畫撕成各種形狀，
然後組合出人物和服裝的輪廓。
用口紅膠將它們黏貼在 A3 的繪圖紙上。

3 │ 用麥克筆畫出連續線條，爲服裝和人物
加上輪廓。

4 │ 用原子筆和蠟筆爲衣服、人體、臉部和
雙腳畫上細節。

技巧三

1 | 蒐集並影印燈芯絨樣本。

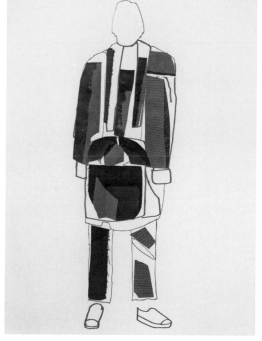

2 | 用兩隻粗的麥克筆，以連續的線條畫出人物和服裝的輪廓。

4 | 用水粉、炭筆和麥克筆來畫出色塊和更多材質。

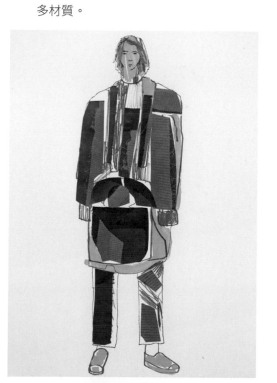

3 | 撕下並黏貼燈芯絨樣品的影印稿，爲剛才的圖畫添加樣式和材質。思考人物全身上下顏色、樣式和尺寸間的平衡。

示範作品

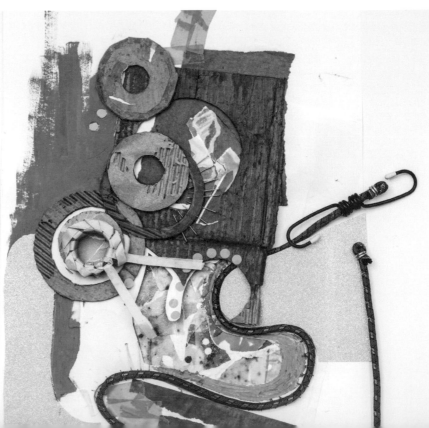

胡宜曜（Yiyao Hu，音譯）
布料樣品

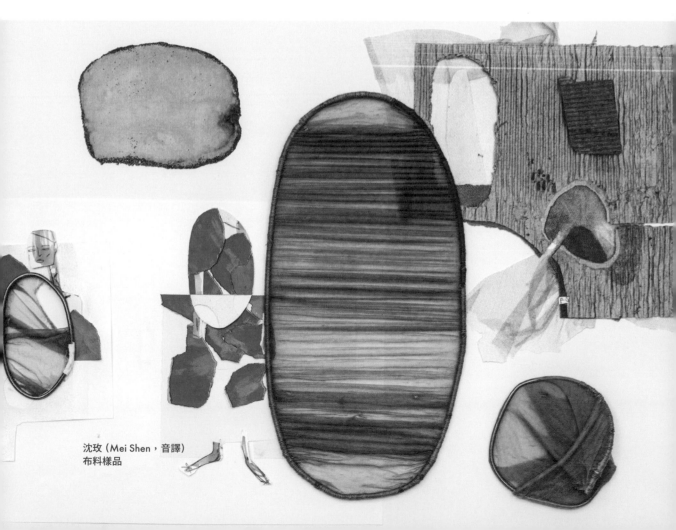

沈玫（Mei Shen，音譯）
布料樣品

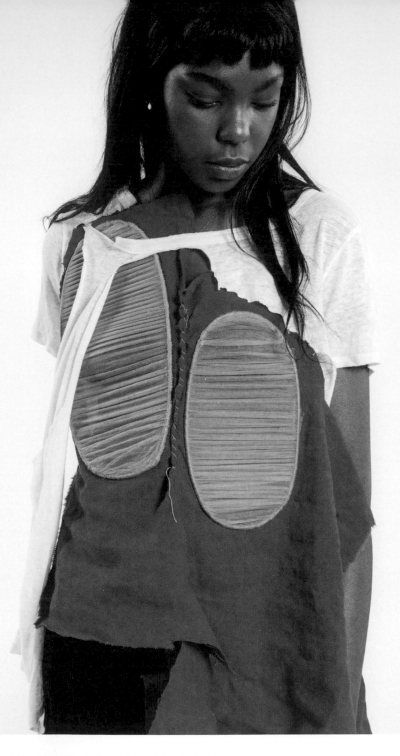

「我著重於圓形和重複線條間的互動。對我來說，這比較
像一個以印刷爲根據的專題，因此我主要探索的是，如
何將我的平面拼貼畫和樣本，轉化爲具有觸覺的成品，
進而爲我未來的服裝製作提供更多依據。」

沈玫（Mei Shen，音譯）

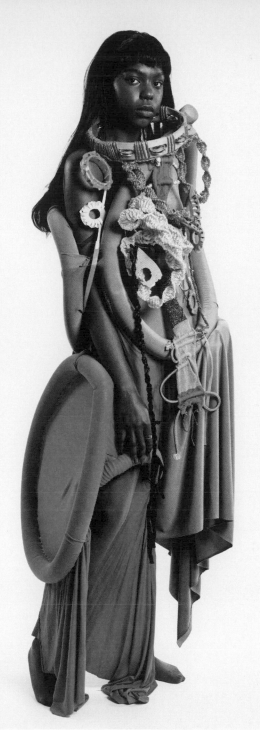

「我發現『燈芯絨』的中文是一種傳統的中藥植物。因此，我開始探索身體的循環和穴位，著重於圓形的意象，以及製作繩索常用的打結技術。」

胡宜曜（Yiyao Hu，音譯）

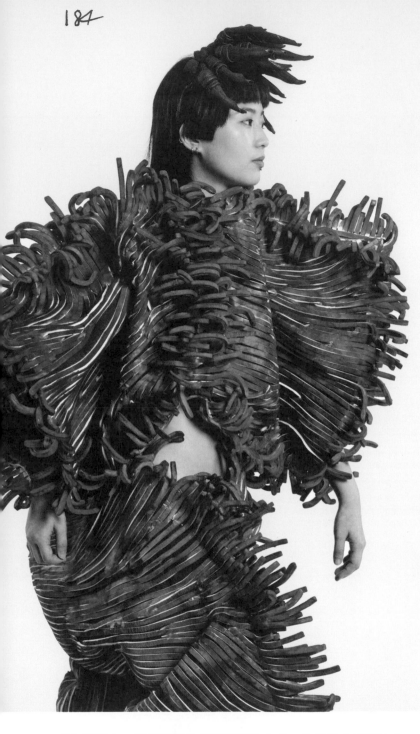

「在我看來，燈芯絨就像是皺巴巴的皮膚，也像日本庭園枯山水的線條。我想用強而有力的線條來改變身體的形狀，讓身體更具有流動性。於是我決定加入海綿來探索衣服不收邊的概念，讓整件服裝看起來像是在身體上跳舞。」

羽生夏樹（Natsuki Hanyu）

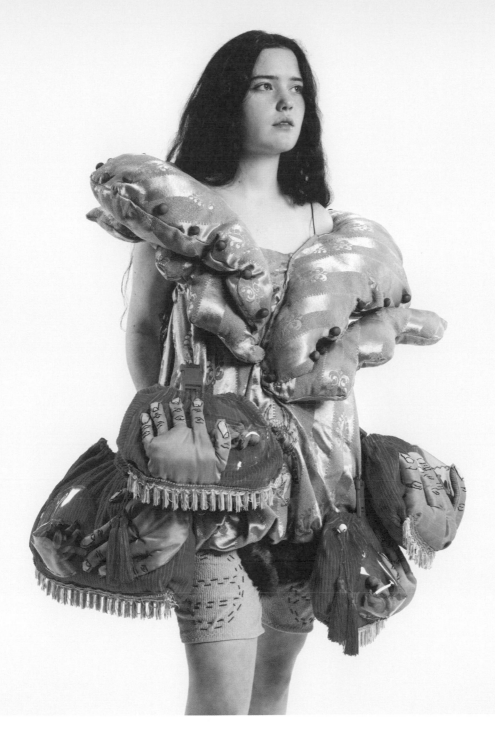

「我的靈感來自攝政風格（Regency style）的傢俱和
室內裝潢，這也解釋了我為什麼會用窗簾布來製作
褲子，並以枕頭套來製作上衣。我想讓人們看到，
以字面上的概念來進行設計會有什麼樣的潛力。」

克莉絲汀·宋（Kristin Son）

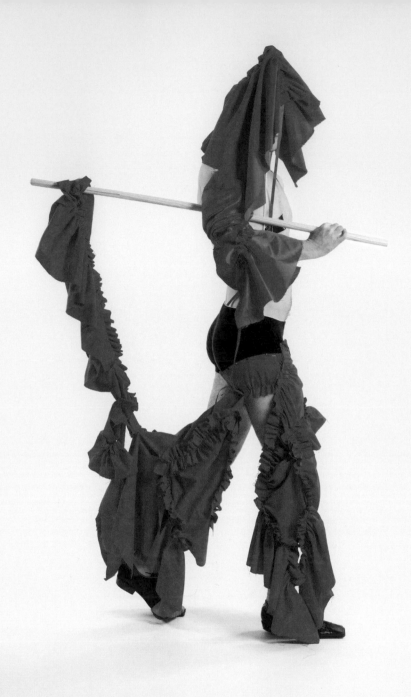

「這件作品的靈感,源自於我對十八世紀燈芯絨歷史的
研究,著重於讓人更加了解大自然與現代文明要如何相
容。我的目標是透過解構人體和自然的各個層次,以解
剖學的角度來討論兩者之間的關係。」

陳宇浩 (Yuhao Chen,音譯)

「我的作品受到燈芯絨的線條以及線性概念的影響，這種線性具有無限的編排可能。我的針織樣式象徵隨機整數演算法，以大氣雜訊來建立排列規則，並且以原色來呈現，因為紅色、藍色和黃色可以形成無限的色彩。」

麥可‧斯杜坎（Michael Stukan）

藝術創作

專題名稱──場域

共同撰稿──凱倫・唐（Karen Tang）

　　構思、發起，並製作出一個場域限定（site-specific）的雕塑作品，對每位優秀藝術家來說都是一項艱巨的挑戰，需要憑藉各種不同的技巧來創作，並保存他們傑出的藝術成品。這個專題希望學生去探究某個場域的形式、政治、社會與歷史特徵，進而找到一種藝術介入（intervention）的方法，在作品、場域與觀眾之間積極創造出對話。

背景介紹

"

我望著這座場域，看它回蕩在地平線上，如同一場凝結的風暴，而閃爍不止的燈光使場景彷彿不斷震盪。一場休止的地震蔓延至顫動的寂靜中，形成一種紋風不動的旋轉之感。

───羅伯特・史密森（Robert Smithson），
《史密森文集》（*Robert Smithson: The Collected Writings*），1996年

　　雕塑通常與立體形式、材料處理，以及物件製作等概念密切相關。然而，在二十世紀後半葉，雕塑實作也與作品受到觀看及展示的空間愈發密不可分。韓國藝術史學者及策展人權美媛（Miwon Kwon），一九九七年曾寫過一篇影響深遠的文章，名為〈諸多地點：場域限定筆記〉（One Place After Another: Notes on Site Specificity）。文中她提到，場域限定藝術「使作品投入周遭的脈絡，並將作品交由場域判斷或引導」。英國藝術家瑞秋・懷特雷（Rachel Whiteread）的作品《房屋》（*House*）正是一例。這件作品製作於一九九三年，並於一九九四年拆除，由倫敦東區一座即將拆除的廢棄排屋製成，她先是在房屋內部灌滿水泥，然後再將外牆拆除。

　　場域限定雖然也會與各種不同的跨學科實作有所連結，但當代「場域」的概念，最早起源自低限主義雕塑（minimalist sculpture），以及觀眾在現場體驗時的「表現」。一九六八年，評論家暨藝術史家麥可・佛雷德（Michael Fried）便提出：「絕對的低限藝術經驗，即是物件在一個情境中的經驗，而根據實際上的定義，也包含了觀看者。」這種觀點強調，藝術作品的意義取決於觀看的空間行為，將雕塑和表演結合在一起，又被認為如同「劇場」環境。

　　這種觀點不認為藝術作品具有自主意義，相反地，作品所投入的脈絡與作品物件本身一樣重要。舉例來說，你在城市裡一座如同「白色立方體」的傳統藝廊，看到的一件雕塑作品，如果將它放置在沙漠之中，便會帶給觀眾非常不同的體驗和內涵。

一九七三年，法國藝術家丹尼爾‧布倫（Daniel Buren）的作品〈框架內與框架外〉（Within and Beyond the Frame）在紐約展出。繪有布倫代表性條紋的布幔垂掛於藝廊中，一套共十九幅，並從藝廊窗戶一直延伸到對面的大樓。許多藝術家都曾探索過以街道當作展出場域的作法，羅伯特‧史密森於一九六七年撰寫的攝影論文〈巴賽克紀念碑〉（The Monuments of Passaic），便分析或「繪製」了紐澤西後工業景觀的特殊性。史密森對空間的研究，為他後來在紐澤西周邊的創作奠下了基礎，包含一系列場域限定雕塑，以及他多件極具代表性的「土方工程」（earthwork）作品，如一九七〇年的〈螺旋形防波堤〉（Spiral Jetty）。土方工程現在普遍被稱為大地藝術（Land Art），許多知名的大地藝術作品都位在偏遠的場域，而這些地點使得作品得以用更大的規模來製作。然而，大地藝術不需要如同紀念碑般巨大永恆，像是美國藝術家安娜‧門迪埃塔（Ana Mendieta）一九七三年至八〇年間的〈剪影系列〉（Silueta Series），便是藝術家以雕塑表演（sculptural performance）的形式，將自己的身體融入地景之中，這件作品充滿了強大的個人與政治聯想。

思考如何製作一件場域限定雕塑時，可以先進一步觀察以上所提到的作品。想想看你對這些作品的哪些方面比較感興趣？這些作品中包含了什麼樣的概念、歷史、技術和材料？如果作品離開了限定的場域，又會發生哪些改變？是否仍可能具備原本的意義？哪些人可能看到這些作品？你可能會發現，直接著手進行立體實驗可能是最適合的方式，你也能從自己對材料和空間的直覺反應開始思考，或者將這兩種方法結合並用。當你開始進行現場製作時，你可以思考並自我挑戰，想想雕塑家里查‧塞拉（Richard Serra）對於場域限定的明確定義：「移除作品即是破壞作品。」這對你自己的作品意味著什麼？

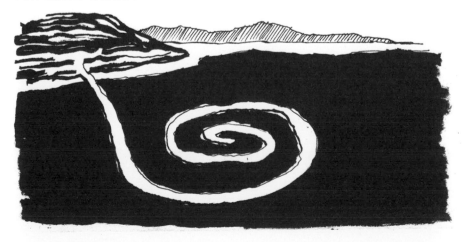

—— BRIEF ——

專題製作

這個專題的任務，是製作一件戶外場域限定的作品，來回應並參與你身處的某個特定地點。將觀眾一併考慮進去，也是發想過程中非常重要的一部分。

在本專題中，基礎預科課程的學生要製作一件作品擺放在公園中。然而，成功的場域限定作品並非只能展出於公共空間，即便是在非公共環境中創作，也可能有很好的效果。

做出一件場域限定的作品，除了需要具備藝術視野和技術能力，也要發展其他技能，包括規劃、製圖、組織和談判。

你對材料成本、製作方法，和作品規模的審慎思考與務實態度，將會決定作品的成果。將風險降低，能使你的作品獲得當地許可，而且更能被接受。

選擇一個場域

找出一個令你感興趣的場域來當作潛在的互動空間，或在其中加入一些元素。你找到每一個地點時，都應該去思考屆時要放置的雕塑規模、材料與形式。當你評估自己最初的構想是否適合這個場域時，此地目前的功能、美學和歷史敘事，都是非常重要的考慮因素。

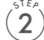

造訪當地

決定好你打算以哪一個場域來創作後，前去當地測量、拍照和繪圖，觀察這個地方的用途，以及人們如何與它互動。

仔細觀察這個場地和它的地面，有什麼特點，這些將是有用的資訊，讓你知道之後要如何設置你的作品。例如，你會想把作品擺放在哪個特定位置？

觀眾將會如何體驗你的作品，取決於這

個場域的脈絡,而這又與作品規模和觀看角度密不可分。人們會如何接近和觀看這個場域?你的作品從遠處就能被看到嗎?還是會設置在一個封閉的空間裡?

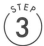

STEP 3 發想各種點子

將場域的照片印出來,並將照片、你剛才的繪圖,以及兩張A2尺寸的白紙全部一起釘在牆面上。先用幾句話來闡述你對這個場域的想法和你與它之間的聯繫,然後將這些想法盡可能轉化為更多的繪圖。持續繪製草圖,能為視覺化的過程增添迫切性和實際感,但先不必擔心這些想法是否可行、或者是否會成功,把重點放在自由地思考與繪圖。

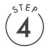

STEP 4 修改、觀眾與邏輯

考慮以下幾個實際情況,進而決定要推進哪一個構想:

- ·你可以使用哪些材料和工具?
- ·製作你的作品要花多少錢?
- ·天氣會不會影響到你的作品?
- ·你要如何確保作品能完好地設置、固定並保存?
- ·誰會是你的觀眾,你的想法適合他們嗎?

接著繼續以繪圖來探究你所選擇的構想,運用不同的媒材來修改你的想法,包含重量、材料、顏色和形式。

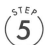

STEP 5 製作提案

(請參考第 194 頁的指南)
如果作品位於你的私人土地之外,在設置作品之前,先準備一份提案來尋求相關許可。

除非你擁有許可,否則不要永久地改變整個場域,這也是你的責任之一。

STEP 6 調整策略

決定如何設置作品,這通常也會影響到製作方法。將作品固定在戶外的方式可能包含:

- ·用木材或金屬製成的寬大底座,或以石膏、混凝土、磚塊等較重的材料來固定,如果是非常巨大的作品,則可以使用焊接鋼骨架來進行。
- ·以建築用金屬扣帶、螺栓、棘輪綁帶、牢固打結的繩索、帶有掛鎖的鏈條或粗的束線帶,來將你的作品固定在穩固的結構上。
- ·使用螺旋樁或帳蓬樁、張力纜繩、能伸入作品中的鉤子,或插入草坪、花圃的竹樁,來製作出作品的錨點。
- ·如果作品是漂浮狀,可以用繩索或沙袋來做出固定框。
- ·若要安裝在窗戶或是光滑的牆壁或地板上,可以使用有顏色的乙烯基材料。

STEP 7 製作作品

選擇便宜、安全、防水和穩定的材料。

- ·使用──磚頭、空氣磚、保麗龍、強力石膏,如品牌 Crystacal R,以及混凝土、木材、合成木板、13mm鐵絲網、竹條、發泡劑、玻璃纖維、紗布、舊腳踏車、油桶、戶外傢俱、庭院設備、室外漆、遊艇清漆、防水布料,如人造草皮,以及天然材料,如岩石和樹枝。
- ·避免──危害他人的物品、掘地、傷害樹木、尖銳的邊緣、會被風吹走的材料,以及任何會使作品因受損而崩塌的材料。

STEP 8 小心將作品記錄下來後再拆掉

從各個不同的角度拍下你的作品。

如何製作提案——艾德里安・施里弗納（Adrian Scrivener）

撰寫提案

　　提案的目的，是讓藝術家對他人描述自己想做的作品，或者在需要他人協助及許可時事先提出說明。這是一項十分重要的工具，使擁有特定空間使用權的第三方，相信你是認真且專業地要完成這件作品。從概念與實作層面來說，這也是一個起點，讓你接下來繼續發展作品。

　　一份好的提案應該要將以下資訊描述得愈精簡愈好：
▶ 你會做出什麼，也就是作品的形式以及製造過程可能用到的材料。
▶ 作品擺放的地點，如室內或室外，以及具體的位置。你也可以在地圖上標示出你要使用的場域。
▶ 隨著時間的推移或觀眾的參與，作品可能展現的形式。例如，它會在風中自由旋轉嗎？人們可以觸摸它或把它拿走嗎？

　　提案中不需要出現：
▶ 解釋作品的意圖。
▶ 描述與其他作品或構想有關的背景。

將提案視覺化

　　通常我們建議，附上書面提案與視覺化的圖面，這種工具能幫助你說服第三方相信你的構想具有價值。

　　要讓場域限定的作品視覺化，最直接的方法就是以攝影和拼貼的方式來呈現，可以直接使用剪刀和膠水來貼上，或者運用基本的數位合成方法。瑞典藝術家克里斯多・歐登伯格（Christo Oldenburg）與克拉斯・歐登伯格（Claes Oldenburg），就是運用這些技巧獲得良好的效果。

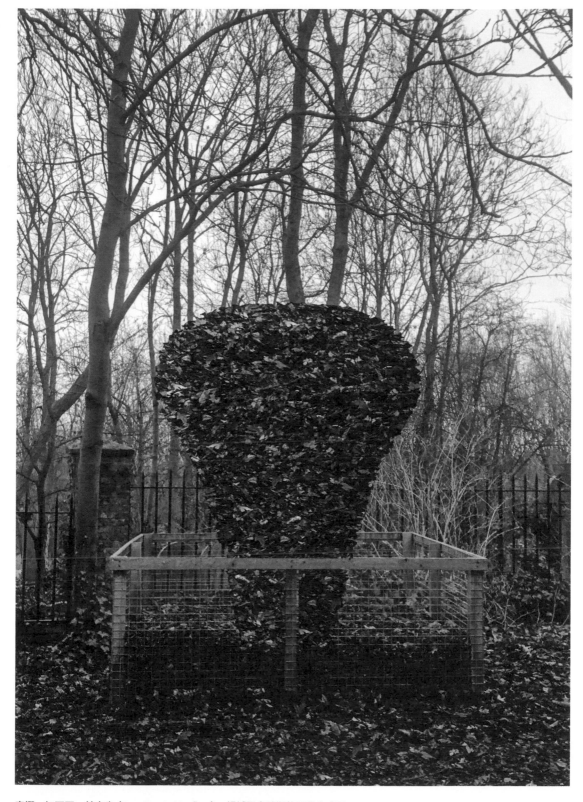

安娜‧加西亞‧赫夫肯（Ana Garcia Hoefken），場域限定雕塑的視覺化成果

如何評估風險——艾德里安・施里弗納（Adrian Scrivener）

　　風險評估是一種識別潛在風險和危險的方法。製作、設置和展示作品，本該是將構想付諸實現，過程中都有可能會發生風險或危險。因此，事前的風險評估也被視為降低風險的方法，包含以下數個階段：

第一階段

▶ 辨識所有風險，可能包括安裝過程中從梯子上跌落，或者使用易燃材料導致火災。

▶ 辨識這些風險可能發生在誰身上，例如，藝術家或製作者、參與作品安裝的人，或展覽的觀眾。

第二階段

▶ 描述你想要做些什麼，或已經做了什麼來減輕或降低風險。例如，找人一起扶著梯子，來降低摔落的風險。

▶ 描述你需要採取的進一步行動，例如將防火噴劑噴在易燃材料上。在這一階段，如果你能與老師、技術人員，或健康和安全顧問、現場經理、結構工程師等其他專業人士進行討論，將會很有幫助。

▶ 明確安排每個行動的負責人，以及在製作的各階段需要哪些行動。

第三階段

　　在特定時間前往現場勘查之前的安排是否有確實做到。

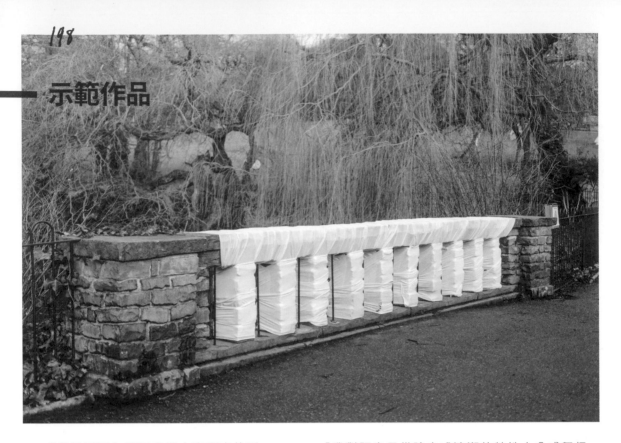

一 示範作品

198

「我想透過包覆這座橋來突顯它的形式，將它變成環境中的一個特徵。」

西西 · 透納 (Sisi Turner)

「我對肥皂具備除去或清潔的特性十分感興趣，也想知道它被環境塑造的潛力如何。像是如果下雨，它的邊緣就會變得平滑，而且最終會消失。」

朵蘿西 · 張 (Dorothy Zhang)

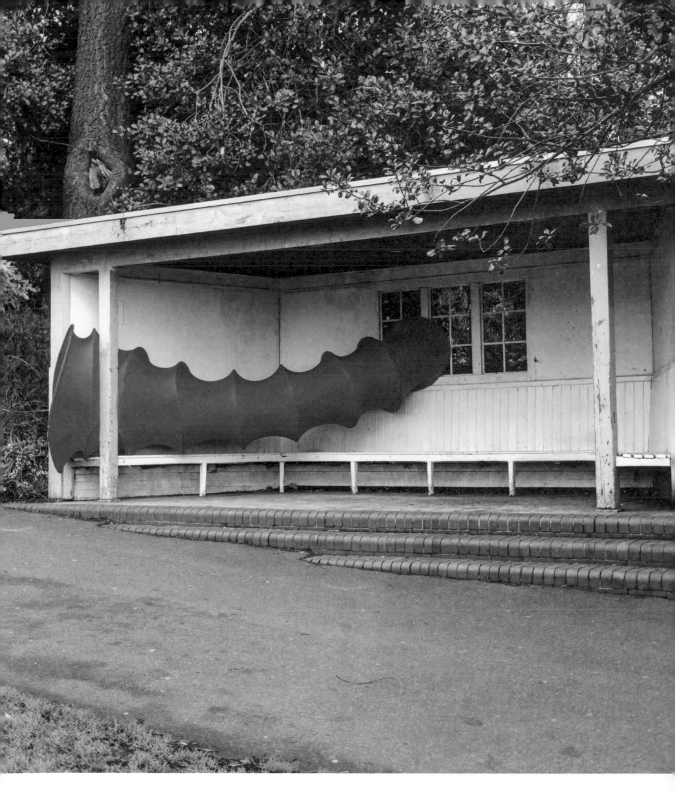

「這件作品佔用了周圍隱藏和未知的空間。這條擬人化的通道會吸引觀衆的好奇心，讓他們去思索這會通向哪裡，裡頭又有些什麼。」

梅根・味岡（Megan Ajioka）

「我很想知道一個非自然物體要如何在自然
環境中找到自己的位置。這個亮黃色的團狀
物，在周圍黯淡的秋日環境中顯得非常突
出，但也由於它的有機結構，它在景觀中似
乎毫不違和。」

米拉・麥胡（Meera Madhu）

「華特魯公園與接收難民有著密切的關聯，這
件作品讓我有機會能引發人們關注英國近期
脫歐的決定，並反映出我對西方世界排外趨
勢的擔憂。」

漢普斯・何（Hampus Hoh）

立體設計

專題名稱──走入自然

共同撰稿──喬治雅·斯蒂爾（Georgia Steele）

　　這個產品設計的專題靈感，來自於當代城市與自然世界的關係，希望藉此理解大自然對我們生活的正面影響。

　　辨別產品需求和描述目標受眾的能力，對所有產品設計師來說十分重要。本專題的挑戰，是要將工藝技能、材料特性與使用者喜好都相互連結起來，同時優先考慮產品功能及永續性。

背景介紹

　　產品設計是開發各種新產品來改善或改變人們生活的過程。產品的功能與美感必須相互平衡，而創新與否，則取決於設計師對於材料、製作和產品功能的理解。

　　許多令人信服的證據顯示，接觸大自然（即便只是望著樹木），能夠幫助老年人更加長壽、大學生的認知表現更好、過動症兒童的症狀減少，而孕婦的血壓也會降低。因此，當孩童接觸戶外的機會迅速減少，某些地區的人親近大自然的機會遠遠少於其他人，我們應該要有所警覺了。根據聯合國的統計，全世界超過半數的人口生活在城市地區[1]，而且這個比重還持續上升。除了那些特別富有的人自有管道，都市生活逐漸代表著接觸戶外空間的機會愈來愈少。

　　回應這些現象與數據時，設計扮演著重要的角色。設計師不但能為已經接觸到大自然的人，創造更深入體驗的解決方案，更重要的是，對於那些少有機會或不願意與自然互動的人，設計師也能鼓勵、並促進他們參與戶外活動。

　　你也要考慮你所設計的任何產品對環境造成的影響，尤其是當你在製作這個禮讚自然的專題。使用永續性原料、當地可得或回收利用的材料，你將能減少對環境的負面影響，同樣，從長遠來看，不需經常維護的耐磨材料，會是更具永續性的材料選擇。環保材料也可以提供你不同的靈感，並以積極的方式影響你的設計形式。

　　永續是具備社會意義的，而好的設計也能增進人們的健康、財富和幸福。許多相關資料都詳加列舉了，到戶外享受新鮮空氣與自然陽光，走路或騎腳踏車去上班，出門遛狗、或帶孩子去公園玩耍，這些活動有益於身心健康，還能讓你更容易融入當地社區。在這個專題中，你關注的重點或許是限制戶外活動的社會因素，例如，解決父母對兒童安全的擔憂，或者將陌生人聚集在一起，在城市的戶外空間發

展出社群意識（sense of community）。

　　從運動手環到折疊椅，目前有各式各樣的設計產品，符合經常接觸大自然的使用者需求，因此，提高這群人的參與度和愉悅享受，已經是十分普遍的解決方案，未來也會面臨更激烈的競爭。當你著手進行這個專題時，請記得，設計有能力改變人們的行為、並激發出積極的變化。請利用你的研究、對脈絡的理解，以及同理心來辨別並解決真正的需求。

　　你不需要設計出極度複雜、或技術性的解決方案。尋找各種可能的做法，來對現有產品進行細微調整，或者開發一些簡單的方案，讓使用者能感受到生活上發生真正的改變。

1. 聯合國，〈二〇一六年全球都市〉（The World's Cities in 2016）
www.un.org/en/development/desa/population/publications/
pdf/urbanization/the_worlds_cities_in_2016_data_booklet.pdf

—— BRIEF ——
專題製作

這個專題是關於大自然改變人們的力量。你要設計出一些鼓勵、並支持戶外體驗的產品，而你的靈感或來自於你在戶外活動的個人經歷，或者對於特定戶外場所的初步研究。在開發你的產品時，閱讀一些與接觸大自然有關的科學和心理學資料，以及針對現有產品和材料進行研究，這些都十分有幫助。

你的作品應該要透過有效的設計，運用永續的材料與原則，來探索、體現，並促進對環境的了解。

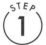

STEP 1 造訪當地

選擇一個當地的公共戶外空間，並前往參觀。途中可以拍照、做筆記和速寫。觀察一下人們在那裡做些什麼，思考一下他們還能在那裡做哪些其他的事。調查看看是否有正在使用的產品。記下你自己在當地正面和負面的經歷。最後，想想看哪些人不在現場，而不是關注那些已經在場的人。

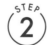

STEP 2 發想各種點子

運用你的實地考察內容來幫助你發展構想。找出這個地方和當地活動的正面之處，你可以透過你的設計來加強這些正面行為或意義。另外，尋找你能解決的問題。先快速畫些草圖，盡可能產生愈多想法愈好。

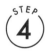 ## STEP 3 找出你的使用者

找出一組使用者,例如兒童、慢跑者或老人,讓你的作品以這些使用者爲核心。

(請參考第208頁的使用者輪廓分析方法)

你的產品要能讓你所選定的對象願意進行戶外活動,不管是運動,或者是野地覓食等。想想你可以建立哪些令人充實的體驗,會需要用到的設備,以及目前這項活動面臨的障礙。看看這群使用者的具體需求、興趣和能力。透過觀察和理解人類行爲及身體結構,來確保你的設計具有實用性。

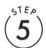 ## STEP 4 探索素材

看看你選定的地點已經用了哪些材料,評估一下它們的外觀和性能。思考它們的材質、顏色和氣候條件的影響。最後決定你的產品要與周圍環境互補,還是與之形成對比。

STEP 5 永續

考慮產品的永續性。研究環境永續材料和社會效益。尋找可以使用的本地材料,或思考你的構想與人群互動的方式。在地製造或開放資源製造,也有助於支持當地的經濟。

 ## STEP 6 畫出你的設計

專注於產品的構想,並詳細畫出你的設計。畫出不同的角度,以及任何可調整或是互動的功能。標出測量單位來顯示尺寸和註解,藉此解釋你選擇這些材料的原因,和其他的特殊功能。

 ## STEP 7 製作模型

立體模型能幫助你探索想法。你不一定需要使用實際的製作材料,可以選擇紙板或廢棄物來進行。

 ## STEP 8 以視覺化的方式展示產品的使用方法

你可以用繪畫或拼貼的方法,製作出一個圖像,也可以使用數位軟體來編輯照片,先展示你的目標族群正在使用產品,然後將你的產品圖像加入場景的照片或速寫,以此顯示脈絡。

如何找出使用者輪廓——
湯姆・尼爾森（Tom Nelson）及凱瑟琳・希爾斯（Kathleen Hills）

使用者輪廓是觀察、特徵與圖像的組合，代表著廣大的使用族群，能幫助設計者更加理解他們的需求。

任務

觀察並記錄你家附近森林或公園典型使用者的習慣、行為和經驗。他們通常會和哪些人或物互動？他們會在那裡待多久？他們穿什麼樣的衣服、或使用什麼樣的用品？他們活動的目的是什麼？這個環境中有沒有哪些方面是他們忽略或沒有意識到的？

思考這些人的需求和他們所從事的活動。新產品應該要如何幫助他們與大自然接觸？他們的經歷可能缺少了什麼？也要一併思考不在場的人，並想想看可能是哪些原因讓他們不想進入這個空間。

為你觀察和記錄的每個人，設想一個設計問題。

範例

觀察

孩子正以找到的材料，也就是棍子，來當作玩耍的工具。
孩子的遊戲受到各自體型、力量和協調能力的限制。

提問

你要如何保護環境不受到破壞，
又同時鼓勵人們在森林裡玩耍？

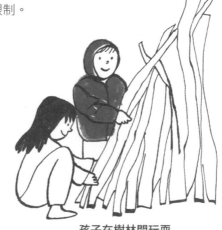

孩子在樹林間玩耍

登山客

遛狗的人

長椅上的老太太

在公園慢跑的女子

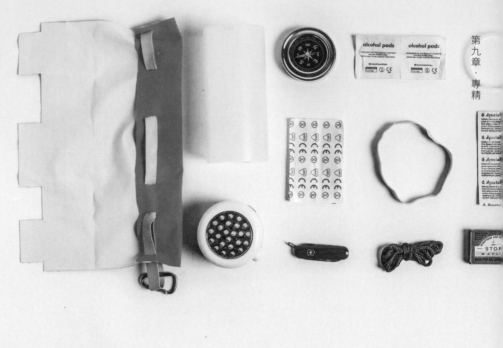

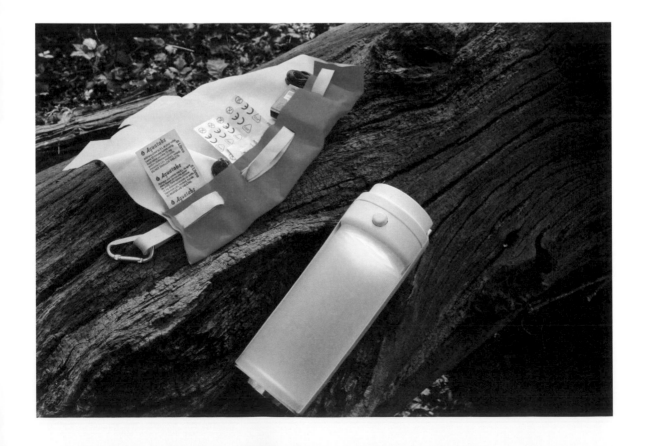

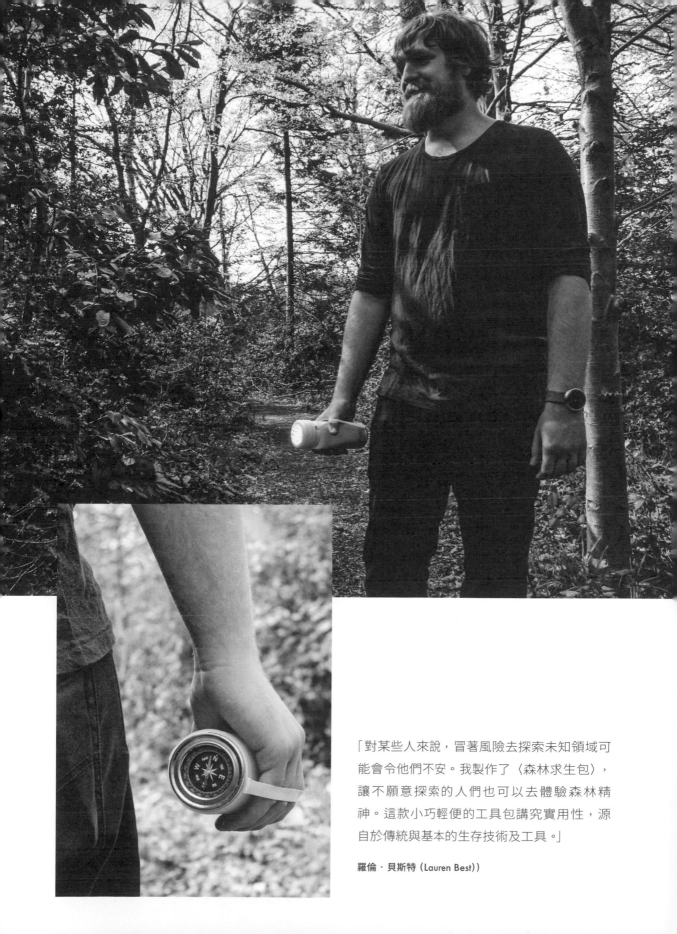

「對某些人來說，冒著風險去探索未知領域可能會令他們不安。我製作了〈森林求生包〉，讓不願意探索的人們也可以去體驗森林精神。這款小巧輕便的工具包講究實用性，源自於傳統與基本的生存技術及工具。」

羅倫・貝斯特（Lauren Best））

「這些鞋子將熟悉的行走活動，轉變成完全陌生的體驗，讓使用者全神貫注地思考著習以爲常的活動。這件作品是爲那些想要體驗不尋常經驗、並逃離日常的人們而設計。」

卡麗娜 · 艾克（Carina Eke）

「有些人會認為自己身處的環境不安全，而我的作品幫助人們保護自己、減少這種焦慮的困擾。它的靈感來自於動物的防禦機制和中世紀的盔甲。」

伊莫金・科拉 (Imogen Colla)

「這款〈辦公桌隔板〉適合週間沒有空、或沒有機會外出的上班族。除了創造出一個私人工作空間,它還將自然世界帶入工作場所。」

葛瑞‧裴楊‧劉(Garret Peiyang Liu,音譯)

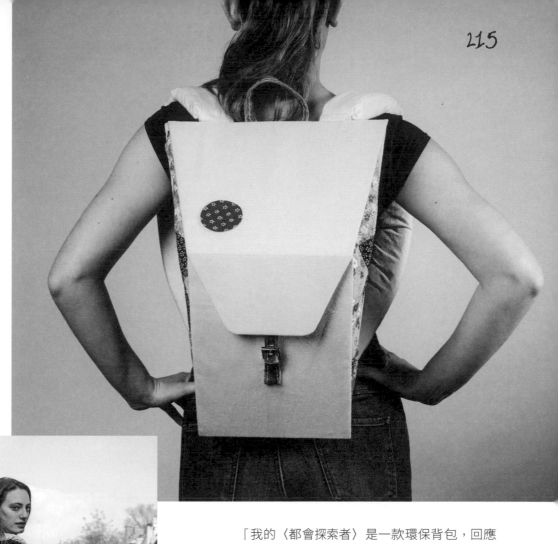

「我的〈都會探索者〉是一款環保背包,回應
了城市居民的冒險需求。它以再利用的發泡
材料、皮革、木屑和結實的印花布製成,符
合人體工學,具備動感的外形也能讓使用者
自在活動,同時,後方的襯墊也能支撐人體
的脊椎曲線。」

艾娃・珍・蓋特 (Eva Jane Gates)

10

Collaborate

合作

"

　　長期以來，我所獲得的大部分資訊和知識，都是透過與身邊的人互動而來。我們經常能夠吸收各種新的想法，而這一切取決於是否願意擁抱新事物。我們都是彼此的靈感源泉。

─── 柯莉塔・肯特 (Corita Kent)，《用心學習：揮灑創意精神的方法》(Learning by Heart)，
柯莉塔・肯特與珍・史都華 (Jan Steward) 合著，1992 年

　　若要在藝術與設計領域取得成功，你能否與他人有效合作，將是決定性因素。所謂的合作，可能是共同發想，或以團隊成員身分將想法發展為可行的解決方案，也可能是在製作過程中與他人共事。

　　日本藝術團體 The Play 便是一個很好的例子，他們以共同的經驗來培養更深層次的理解。The Play 的成員自一九六七年以來，就以團體身分合作，發起許多演出活動和藝術行動，其中強調漫長及偶發性，並擁抱過程中的風險及失敗。

　　一九六九年七月二十日，The Play 展開了從京都到大阪長達十二小時的旅途，他們搭上一艘 3.5×8 公尺的箭形保麗龍筏，上面大大寫著英文字母「the PLAY」，並沿著宇治川、淀川與堂島川一路順流而下。在過去的五十年間，他們多次聚集成員，反覆地針對自我、人群與自然，進行各種有趣的探索。比如，他們曾在京都的山上建造一座木塔，然後等待閃電劈下，這件作品在十年之間反覆重新展示。

在這個專題中，我們將社會經驗放在首要之位，因為就如同The Play，我們相信當你進行團體共事、共同製作和即興創作時，你的實作與構想，會因為團隊行動而獲得強化及不同觀點的啟發。英國設計工作室「圖書館」（Bibliotheque）的創辦人之一提姆・比爾德（Tim Beard）便強調：「設計是一段社會過程，並能產生社會成果。」他認為，無論是在工作室之內或之外，製作過程中的溝通及討論，對作品的成敗至關重要。

大家時常有一種迷思，認為要創作一件傳達重要訊息的作品，就必須前往不同的地方尋找靈感。事實上，在離家咫尺之處獲取的想法，也有巨大的價值和潛力，因此，要重視你自身擁有、以及你從同儕身上所獲得的知識與經驗。讓我們再次引用藝術家暨教育家柯莉塔・肯特的話：「我們不需要特意尋找靈感來展開創作，靈感就在我們身邊。」就算是你非常熟悉的主題，也能成為你創作的某個充分起點。

這個專題希望你發揮肯特的主張：「我們都是彼此的靈感源泉」，與你的同儕共同合作，幫助你擴大探索該如何應用你對世界的見解。透過這樣一段密集與沉浸式過程，我們期望你能豐富現有的想法、發掘意想不到的可能性，並打開全新的探索之路。我們也盼望你能因而找到新的友誼，或者加深現有的友好關係，建立出能實際幫助與支持彼此的人際網絡，讓同儕間展開具備批判思考能力的對話。

—— BRIEF ——

專題製作

這是一個密集且具有高度實驗性的研究過程，使你透過集體工作的手法來發想，為創作打開新的可能。過程中，你將會與另外兩個人一起生活及工作共三天兩夜。

找兩位朋友和你一起進行這個專題，共同選出一個居住的地方。小組中的每個人都要為每一天的經歷負責，並運用同儕的知識、經驗和實作能力，來探索一個你自主選定的創作開端。

請號召小組成員共同撰寫一份宣言，陳述這段體驗的目標，並列出專題進行期間要一起遵守的規則。

 成立一個小組

找到兩個人和你組成一個小組，準備共事三天兩夜。

 找出一個合作的主題

每位參與者都要各自思考自己在專題中想探索什麼。務必要選出一個事件或主題，讓你可以觀察、體驗，並試圖更全面地瞭解。

STEP 3 找一個地點

一起想想應該要在哪裡進行這個專題。可以是任何一個地點,包含你的庭院小屋,或前往離家較遠的出租公寓。思考這個地點與你們都想探索的主題之間有什麼樣的關聯,也思考一下你們要如何在這個地點實施有趣的規則、如何調整實作,或如何改變你的觀點。

STEP 4 制定規則

所有人一起用兩個小時來決定一套進行專題的規則。可以思考以下幾點:

· 你們要如何安排你們的一天?包含起床與就寢、用餐、工作、休閒及討論等時間。
· 你們是否想要建立一些約束?例如,不能使用手機、工作時不能交談,或限定工作的時間與重複性,或是開放自由聯想。
· 你們打算如何做出決定?例如,擲骰子、投票、指派一位組長等等。

STEP 5 寫下共同宣言

一起寫下共同宣言,其中要包含:

· 聲明目的:用一句話概括專題的主要重點和目的。
· 寫出三項要點,說明以下幾個與這次經驗相關的層面:實作面(如工作日、場地使用方式)、社會面(或是如何促進這次經驗的社會性),以及和方法面(你們將如何共事,又將如何在過程中相互幫助)。

STEP 6 設計一套共同的行動

各自設計出一套可能要進行的活動,在預計進行活動的當天裡,以實驗的方式讓所有小組成員一同參與。為不同的活動分配大致的時間,藉此思考活動的結構,並確立當天的目標。

不需要嚴格遵守制定好的活動結構,進行活動時,應該要有隨興和回應的空間。制定結構只是一個起點,有助於讓你知道活動的焦點和方向。描述你將要如何運用每位成員的獨特之處,及各自的技能和觀點來促成你的計畫。

STEP 7 整理與準備

蒐集專題活動所需的任何材料。如果你們準備前往離家很遠的地方,就必須準備好三天兩夜中所需的任何東西。

STEP 8 合作

全心全意投入體驗,抓住機會與他人交流,體驗他們對世界的看法,讓他們拓展你的視野。用你的速寫本和相機記錄下你所做的一切。

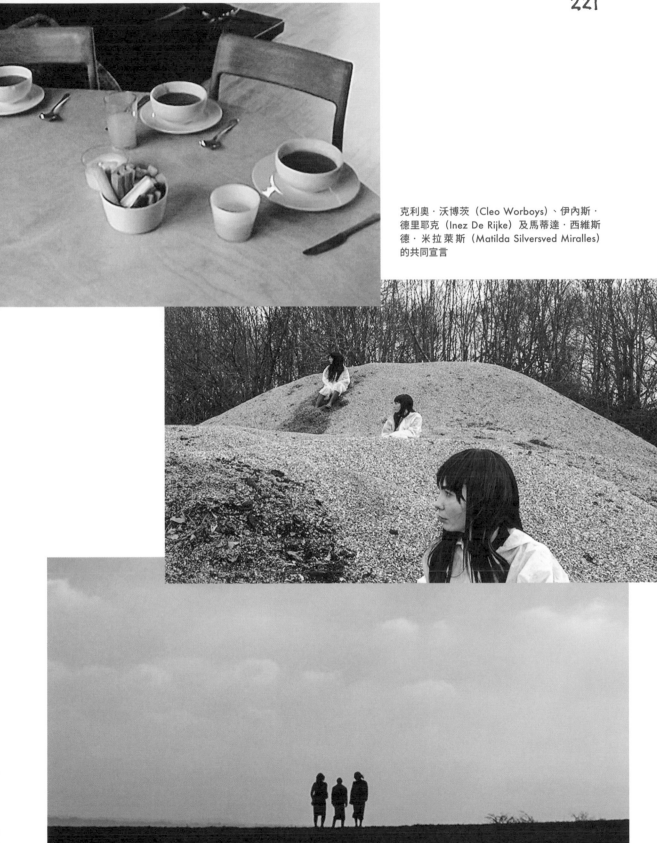

克利奧・沃博茨（Cleo Worboys）、伊內斯・
德里耶克（Inez De Rijke）及馬蒂達・西維斯
德・米拉萊斯（Matilda Silversved Miralles）
的共同宣言

飛碟屋宣言

　　二〇一七年四月，四位預備課程學生在「飛碟屋」（Futuro House）展開了他們的合作專題，當時飛碟屋暫時座落於中央聖馬丁學院的屋頂上。「飛碟屋」是由芬蘭建築師馬蒂・蘇魯倫（Matti Suuronen）於一九六〇年末所設計，試圖做出一種易於製造，且組裝、拆卸及運送方式都十分簡單的的滑雪小屋。這四位學生從四月十八日星期二上午十一點搬入「飛碟屋」中，一直住到四月二十二日星期六下午五點四十五分，帶上了居住期間所有生活與創作的必需品。

　　「飛碟屋」於一九六九年七月登陸美國，與阿波羅十一號太空任務同年。而當年聖馬丁藝術學院一項現今已非常著名的教學實驗「上鎖的房間」（Locked Room）也是在這一年開始的。在這個實驗中，一群雕塑專業的學生必須每天在一間上鎖的工作室中創作滿八個小時，為時一整個學期，作品材料也有各種限制，更沒有老師們的指導回饋。

　　飛碟屋的共同宣言是一項邀請，成員們每天都以不同的方式生活，共同度過四天六小時又四十五分鐘，也就是阿波羅十一號抵達月球的時間，藉此探索共同創作的手法如何幫助發想未來。參與者席琳・克拉克（Celine Clark）、艾米・派克伍（Amy Packwood）、席恩・彭（Scene Peng）與伊索貝爾・沃利・佩恩（Isobel Whalley Payne）在飛碟屋居住期間，各自創作出大量的作品，反映了他們在這種密集且富有創造性的環境中生活與工作的經歷。

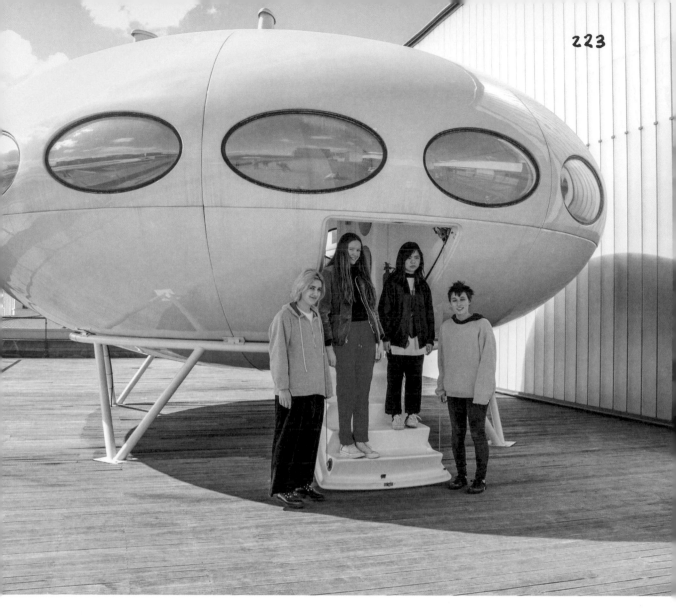

促使你投入這次經歷的動機是什麼？

「我們聊到一九六〇年代聖馬丁藝術學院曾進行過『上鎖的房間』教學實驗。在這個實驗中，學生被關在他們的工作室裡一整個學期，幾乎沒有什麼外界刺激。我很想知道，這種形式能否激發我創作出非常個人的作品，並挖掘我的內心世界和想像力。我認為一定會有那種過程，就是一旦你開始動手開始做，事情就自然開始發展了。」

席琳 · 克拉克 (Celine Clark)

「我對陌生人和陌生的地方都非常著迷。我很想抽空坐下來與不同的人交談。我覺得在我的日常生活中，我和人們相處的時間總是很短暫，沒有空享受相處的時光。」

席恩 · 彭 (Scene Peng)

能否描述你在飛碟屋狹小的空間中，
與另外三人如此近距離生活和工作的經歷？

「我想，打從我們走進飛碟屋的那一刻起，我們就開始互相信任了。因為如果你生活在一個非常奇怪的環境中，又必須在那裡工作，你就必須先信任這個環境才能集中注意力。對我來說，其他參與者也算是環境的一部分。」

席恩・彭 (Scene Peng)

「我們都說這個空間很像一個頭腦，我們放在牆上的所有東西，還有我們周圍所有的雜亂，呈現出我們一起思考和經歷的所有事情。」

席琳・克拉克 (Celine Clark)

「晚上工作比較輕鬆，因為你完全被隔絕了。白天時，你會從窗戶看到附近的建築，還有在聖潘克拉斯車站外面走來走去的人。但到了夜晚，天完全黑了，飛碟屋就是我們的全世界。在那樣封閉的空間裡做些怪誕而荒謬的創作，比在外面的世界要容易許多。」

艾米・派克伍 (Amy Packwood)

「這個空間讓我能在腦中更加實際地思考事情，而不是不斷地觀察外在事物，或應付外界對我的影響。
在這樣的空間中，彼此也感覺十分親密，要不是有這一段經歷，我也不會以這樣的方式來認識人。」

伊索貝爾・沃利・佩恩 (Isobel Whalley Payne)

「身為團體的一份子，我因而對自己感興趣的事情有了很多不同的想法，我在飛碟屋所做的一切，也讓我對自己未來想做的事有了更多的瞭解。
當時我們的工作過程勢必有重疊，我們也曾彼此試探，或用不同的想法來相互幫助。當然我們並沒有一起發想任何東西，比較像是我們的創作過程彼此消長。」

席琳・克拉克 (Celine Clark)

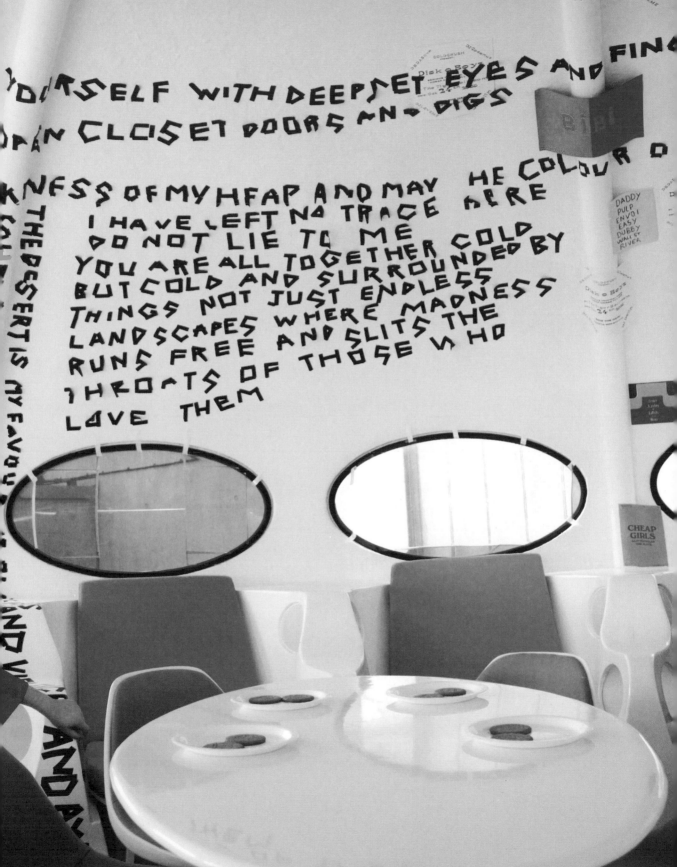

Chapter

11

Initiate

自行創作

現在你已經完成了診斷課程，在這段期間內，你廣泛探索了藝術與設計學科，並以各種不同的題材、主題與議題來創作。在基礎預科課程的最後階段，我們希望你能獨自啟動一個專題，以你即將專精的學科，探索你關心的問題。

在沒有人給予指示的情況下展開作品，是每位藝術家創作的基礎，也有愈來愈多的設計師會開始騰出大量時間在自發性的作品上，設計師與工作室因此得以多加探索實驗性質的構想，激發出創新。此外，這些創新也是大眾和業界的對話，作品中融入更加鮮明的個人色彩或政治主題，建立出設計作品的辨識度。

讓我們來看看以下三位學生自行創作的例子。學生在專題製作過程，建立自己的創作手法、安排個人時程，並讓他們有機會能自我宣傳，這些都十分重要。

二〇一〇年，一群主要為建築專業的大學生及研究生，以「Assemble」作為團體名稱展開共同創作。他們在倫敦一座廢棄的加油站棚頂四周垂掛投影布幕，將加油站改造成為一間快閃電影院。這個名為〈Cineroleum〉的計畫目標，展現出英國四千座廢棄加油站再利用的可能性，它不僅開啟了大眾的想像，也獲得設計界巨大的關注，有效地為團隊的職業生涯鋪路。五年後，他們獲頒透納獎[1]。

十七歲時，艾米莉亞・迪莫登伯格（Amelia Dimoldenberg）展開了一項名為〈炸雞店之約〉（Chicken Shop Dates）的報導專題，她為青少年雜誌《The Cut》撰寫專欄，並在倫敦附近炸雞店採訪了多位的車庫饒舌（grime）樂手。在嚴格的基礎預科課程期間，迪莫登伯格還是持續進行這個專題，隨後更在攻讀中央聖馬丁學院時尚新聞學士時，成立了一個YouTube頻道。畢業之前，她獲得了《衛報》年度廣播新聞獎（Broadcast Journalist of the Year），並在二〇一八年推出了她第一部於黃金時段播出的紀錄片影集《拜訪馬克爾》（*Meet the Markles*）。

墨西哥建築事務所「Estudio 3.14」的一群實習生設計了《粉紅圍牆》（*Pink Prison Wall*），並利用視覺手法呈現，他們以墨西哥的建築文化來回應美國總統準備在兩國邊界修建一道高牆的計畫。這件作品見證了商業作品也能帶入政治議題，並在國際上獲得廣泛的關注。

以上只是一些舉例，說明創意工作者在職涯展開之初，有時會著手進行一些非委託、自行發起的作品，從中發展出自己的創意表達，進而產生影響力。

1.Turner Prize，以英國畫家 J. M. W. Turner 來命名，創立於 1984 年，是英國最受矚目的藝術獎項，2017 年前只限定頒獎給 50 歲以下的藝術家。

撰寫專題製作的訣竅

想想看，你會如何延伸你的創作作品。截至目前為止，你對本書的各個主題、重點學科和方法論，是否有任何想法？哪些是你有興趣或覺得興奮？

這本書裡的每一項專題都以不同的手法展開，而這些方法應該已經提供了你各式各樣的策略，讓你現在可以用來撰寫你自己的專題製作。像是第九章的「說服」專題，便是要你先找出令你困擾或憤怒的事件，而「場域」專題則是要選一個特定地點來加以回應與介入。「走入自然」專題介紹了使用者的概念和使用者輪廓分析方法，藉此辨識使用者需求，而「材質限制」專題則從探索某種材質切入，並回應材質的歷史、結構與美學。

要定下一個專題，讓你在某段時間內持續關注並加以探索，你需要的是一個具體、且能立即著手的起點。在展開專題時，你必須擁有能夠直接應用的經驗，因此，選擇一些你能獲得的想法、物件、空間和經驗，十分重要。

—— BRIEF ——

專題製作

找出一些能引發行動的事物，或是你可以透過實作與測試，立即得到回應的點子。要創造具備相當背景知識的作品，文獻回顧與資料蒐集都至關重要，但如果過度重視和強調這些步驟，也會牽制住你的創作。

以下的步驟，將幫助你成功撰寫自行發起的專題製作。

 確定主題

這裡的主題，指的是你廣泛的關注領域，是你探索創作面相時會感到興奮的一些概念，例如：沉默、敘事、抗議等等。選擇一個足夠開放的主題，讓你能以此制定各種創作過程、材料和限制，但也要具備一定的方向，讓你對題材的看法成為作品的焦點。

 確定創作題材

在你預計探索的主題中，選擇一個特定的內容或層面，這就是你的題材。你將能從題材中找到特定的創作起點和參考架構，例如，假設你的主題是說故事，那麼，你的題材就可能是無意中聽到的某段對話或圖像小說。

 寫出你的主張並下標

選定一個立場，或確定一個你預計探索或反對的論點。清楚制訂你的專題以及你製作的動機。

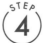 **定義成功：你想達成什麼樣的目標**

成功對你的作品而言意味著什麼？你想獲取什麼樣的製作成果？作品預計要給誰看，又與這些人有什麼樣的關聯？這些都是創作之初就必須思考的問題，雖然困難，但不可或缺，如此一來，你才會有一套明確的目的來檢視你的作品。要記得，大部分設計工作並沒有預期在藝廊展出，因此，可以思考看看你的作品完成之後，會出現在世界上的哪一處，這將有助於引導你做出決策。

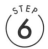

STEP 5 安排時程並寫下時間規劃

這或許與你的直覺相反，但各種限制與結構，反而可以解放你的創造力。為自己設定一個時程表，在這個時間之內完成不僅符合現實，也得以完成具有野心的作品。你要如何取得題材、技術設備，這都是安排時程時非常重要的考量點，若有餘裕，也可以給自己額外創作的時間。

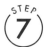

STEP 6 確定研究範圍

這個步驟並不是要你立刻決定整個研究過程，因為你必須因應過程所遇到的情況，持續確認與補充。這個步驟要確立的，是準備著手研究的範圍，並找出各種要探究的初步資料。你感興趣的主要理論概念是什麼？哪些從業人員在這個領域中創作？哪些相應的領域也可能跟你的研究問題有關？

STEP 7 選擇創作起點

你會藉由哪些媒介或過程展開專題製作？這並不是一篇書面論文，而是創造與實作的過程，因此打從一開始，你就必須要找出實際可行的方法來探索你的想法和興趣，這一點十分重要。此外，也不要想得太過遙遠，你不需要在這個階段就先思考成果，只需要以明確的方式，來展開你反覆實驗的過程。

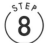

STEP 8 測試（為期一小時及一天）

製作專題的初期，無論整體製作時程有多長，都可以把專題壓縮為迷你版本，先採用簡單的素材製作，便能測試專題的各種變數和可行性，並用令人興奮的起步激發後續創作。先試著在一個小時之內完成你的迷你作品，再試著在一天之內完成它，並看看它與上一個版本有何不同。不要想太多，看看手邊有哪些素材是可能用來創作的。

STEP 9 製作

我們建議可以花三到六周的時間在實際製作上。這段時間，你的想法可以隨時改變，也可以進行深入與積極的研究，並不斷測試和改進你的作品，邁向你期望的某個成果或是一系列作品。

如何開始──
湯姆・尼爾森（Tom Nelson）及凱瑟琳・希爾斯（Kathleen Hills）

展開專題製作可能十分困難。然而，讓自己投入研究與規劃階段、腦中充滿各種不同想法，並思考可能的起點，這是非常有吸引力的過程。我們期望你能打從創作之初就迅速自我挑戰，將想法轉化為明確的東西。從「我要做什麼？」邁向「我要如何才能做得更好？」

從反面著手，這樣的練習可以用來消除你的拖延和猶豫。

練習 Exercise **1 平方公尺**

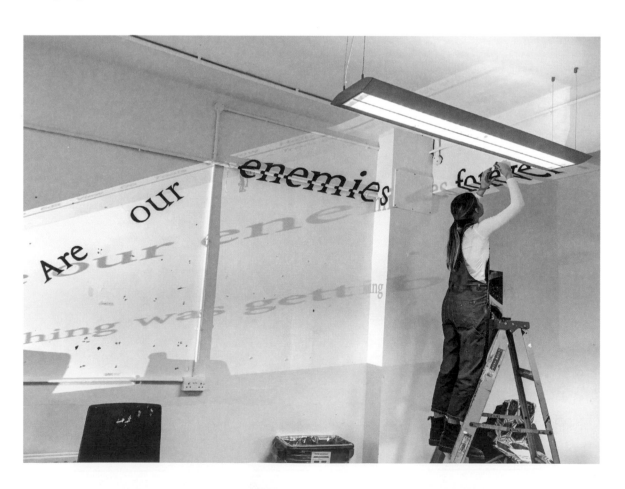

"

千萬不要浪費時間與材料，我們必須物盡其用，盡力做到最好。

───── 約瑟夫・亞伯斯（Josef Albers），引用於艾克哈德・諾伊曼（Eckhard Neumann）作品
《包浩斯與包浩斯人》（*Bauhaus and Bauhaus People*），1993 年

這個練習將幫助你探索你的想法和所關注的事物，如何在這個世界上具備形式
與功能。你只可使用三個小時，並在一平方公尺的空間裡表達你的想法。你也
僅能運用一種材料，如果需要的話，也可以再加上紙張。材料可以是鋼筆或油
漆，或者是絕緣膠帶、影印紙、燈、投影、石膏，和你的身體。

1 │ 選擇一個空間，並在其中劃出你要使用
的一平方公尺。也可以用膠帶將範圍框
出來。

2 │ 決定你的作法。你是否會做一些用以探
索隱喻、或是以混合構想出發的立體作
品？你是否想去回應本就存在於空間內
的物件，並運用你的材料來改變環境？

保持簡單即可，這個練習是要你以最直
接、最精簡的方式來完成作品。

3 │ 動手製作。不要考慮一平方公尺以外的任
何物體，也不要去想這三小時的製作時
限之外的事情。完全投入製作過程，並
且只在你自己設定的任務範圍之內思考。

4 │ 回頭檢討你目前製作的東西，並計畫下一
步。這個練習通常可以幫助你決定作品
後續的方向，並能幫助你展開更實際也
更複雜的製作。思考你會如何改進你目
前的製作，你會使用更適合這個概念的
其他材料嗎？是否以不同的尺寸來製作
它？你是否想將這件作品放入不同的脈
絡之中？

示範作品——立體設計

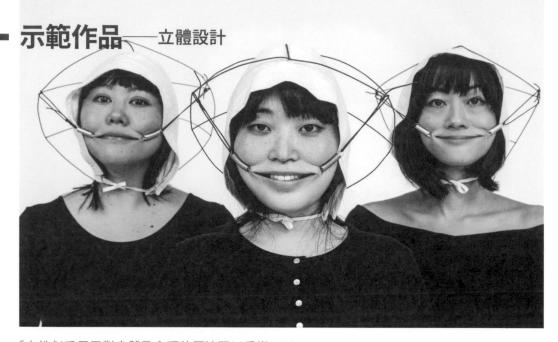

「女性似乎早已對身體及心理的壓迫習以爲常，以至於她們經常沒有意識到自己受到不當對待。我的作品透過『強迫微笑』的手法來討論這種正常化，造型設計則參考了口鉗（scold's bridle）等，傳統上用來折磨或公開羞辱女性的工具。」

荷莉・比頓（Holly Beighton）

「我的作品是爲渴望擁有澄清而寧靜空間的人所設計的，試圖超越混亂的都市生活，利用大自然的元素、特質和素材，來創造一片平靜的綠洲。」

羅威娜・波特（Rowena Potter）

「這件作品提出對信仰概念的探索,試圖了解信仰如何幫助、並引導人們的一生。嬰兒本該是脆弱且需要保護的,然而在黑魔法神話中,嬰兒型態的人偶,反而被認為能提供人們保護。」

尼恰・拉普維蘇希瑟羅 (Nicha Lapevisuthisaroj)

「在這件作品中,大自然中的螺旋形狀被改變並塑造成為一種人為的結構,呈現出粗野主義 (brutalist) 的風格。我探索了自然界重複樣式的用途與力量,以及這些自然樣式如何影響並改變人為設計。」

尼可拉斯・威利斯 (Nicholas Willis)

服裝與織品

海倫・易（Helena Yi）

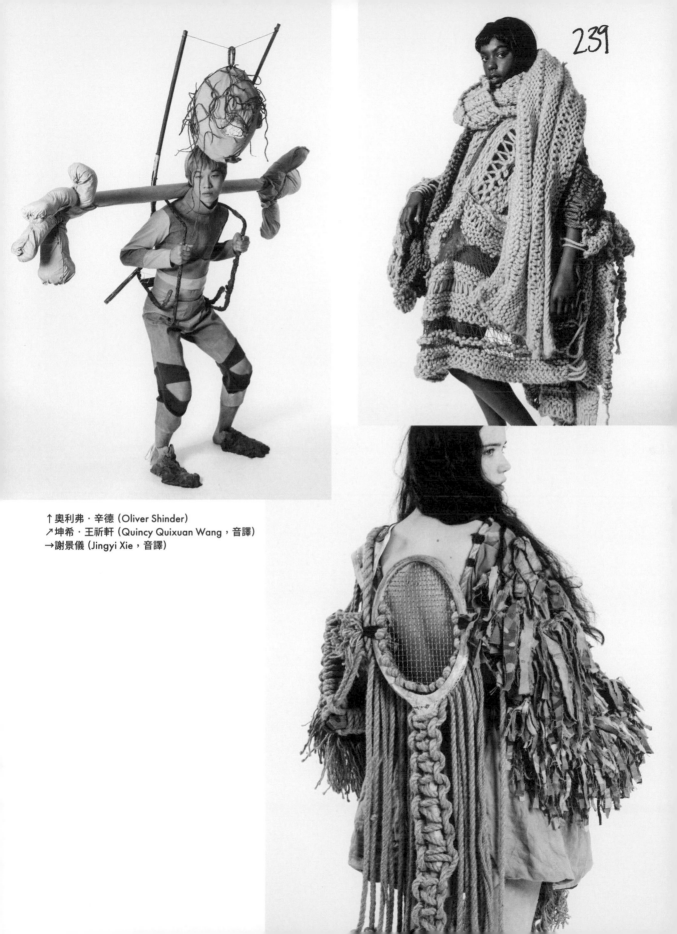

↑奧利弗・辛德（Oliver Shinder）
↗坤希・王祈軒（Quincy Quixuan Wang，音譯）
→謝景儀（Jingyi Xie，音譯）

藝術創作

「我想要透過截然不同的材料，來探索暫時
性、平衡與脆弱之間的關係。這件作品主要
是想創造出一種顛覆性的預期與錯覺，打破
特定材料強度或用途的刻板印象。」

漢娜・比利特（Hannah Billett）

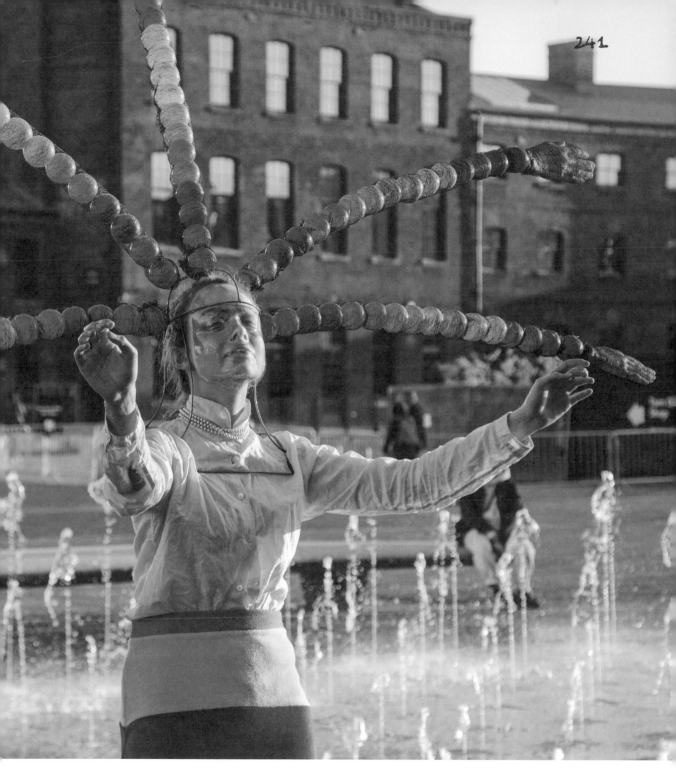

「這件作品呈現出新宗教的創立，我就是自己宗
教中的神，我的追隨者必須戴上印有我面孔的面
具，這就是其中一道宗教條約。我和我的追隨者
分享著我的身體部位，這就是我們的共通點。」

依卡・施瓦德 (Ika Schwander)

傳達設計

「這把鏟子就是你在英國脫歐後的世界中，唯一的生存必需品。這個值得信賴的工具不會被賦予任何太大或太小的任務。就拿著你的鏟子出門吧，你一定會在英國脫歐的餘波中倖存下來的。」

波比・格尼（Poppy Gurney）

How to build a wall

牆能提供我們遮蔽之處，保護我們的安全。
它能將強風、暴雨、大雪，和所有惱人的事物都擋在外頭。
以下的方法讓你不必花費大筆開銷就能建造出一座牆。

1. 用麥克筆畫出一個長方形，標示出牆的邊界，將小樹枝插進土裡也可以。

2. 用一把鏟子在標記出的範圍之內向下挖，直到凹洞的深度與你的肩膀同高，這樣你才能夠爬出來。

3. 挖到與肩同高的深度之後，開始繼續橫向挖掘。

「我創立了我自己的邪教，名爲『全在成功能量教會』，
這是一種新世紀宗教，認爲人們成功的潛力，是由圍繞
在我們四周的跨維度能量粒子所控制。」

喬瑟夫‧李爾蒙 (Joseph Learmonth)

Chapter

12

Present

呈現作品

作品集

　　以往，藝術與設計學生們總會在申請大學的面試中，現場展示他們費盡心思完成的作品。現在，愈來愈多大學課程和工作申請流程，都採用數位與線上作品集，藉此呈現同學們創作與構思的潛力。事實上，在整個創意產業中，隨著藝術家和設計師開始在各式數位平台上與觀眾互動，並展示他們的作品與關注的事物，作品集的整個概念早已發生了顯著變化。

你未來就讀的科系、潛在客戶或雇主，除了想看你的數位作品集之外，可能也會對你的推特或Instagram頁面很感興趣，但是，實體的作品集仍然十分重要。因此，要懂得運用傳統實體作品集等各種展示平台或形式，圍繞著你的作品來發展出一個策略，藉此編修、分享並建立出你的創作敘事。當需要展示並宣傳你與你的作品時，這是一種非常必要、且有力的方法。

在基礎預科課程中，你將使用數位平台和實體作品集，整理出你的作品、研究和批判寫作文章。這是幫助你申請學位學程的其中一段準備過程，同時也讓你學習如何向他人展示你和你的作品，這對你的職業生涯來說，既根本且重要。

將作品集想像成一個工具，用以展示你的批判表達、觀點與進行中的實驗，同時也能展示你已經完成的專題。如此一來，你便會將作品集的概念，理解為一個更加完備的櫥窗，展示出你的創作成果，得以呈現出你對於自選領域的投入。你不僅有機會闡述你對業界與其各種創新的認識，還能讓你參與、並影響這個領域的活動與討論。你選編的作品集，也要展現出你的溝通能力、態度和個性。畢竟我們多半不太可能擁有獨一無二的技能，因此這些與眾不同的個人特質、觀點和作法，勢必是你作品集其中一個重要的部分。

要對你的構想和批判表達有信心，你就會很快發現，人們因此更有意願要和你合作，甚至還會向別人推薦你。每個人都必須找到一個合適的方法來呈現作品，但也千萬不要被自我宣傳的概念困住，你可以對自己的工作充滿自信與熱情，但不會流於自滿。在各種不同的平台上展示自我，你將更有可能與各界建立連結，並有助於你打造成功且長久的創作職涯。

完成了本書中的各個專題之後，你現在可以組合一份作品集，呈現出你探索各式可能性的能力，包含創意、解決問題，以及成功運用各種材料與過程。你也能夠展示出你獨立工作與合作的能力，並把你的作品放入世界的脈絡中，看看能產生多大的影響力。至於你的速寫本則將顯

示你是如何深入研究主題、你的研究方法、你如何透過繪畫與製作來進行思考，以及視覺語言的獨創性。以上展現出你創作的各個面向，讓你進一步邁向專業學位學程，並能在所選的領域中獲得成功。

準備作品集的訣竅

▶ 整理作品集時，要強調你的想法，而不是技術技能。而呈現作品時，你可能只需要加上作品標題，或簡述概念與意圖，也可以在旁邊加上一些粗略與隨機的測試和實驗。

▶ 你的作品集必須要讓那些不了解你創作脈絡的人也能看得懂。請清楚標示出作品類型，例如，成品、實驗品或作品紀錄等等，並扼要指出每件作品的創作動機。

▶ 你可以藉由合成實物模型，來示意你理想中作品的規格與互動形式，就算你目前還無法實現，也能展示你作品的企圖與脈絡。若你能成功說明你對觀眾及作品參與的想法，對於吸引潛在的客戶或申請大學來說，都是非常有幫助的。

▶ 作品集是一個機會，讓你展現出你的各種作品。因此，除了學校專題或商業委託案之外，也務必要加入一些自主發起的創作，藉以呈現你的個人主題和興趣。

▶ 多加注意作品呈現和內容組織的細節，這將能顯示出你對自己作品的重視，更會直接影響到觀眾願意停留在你作品集上的時間。

▶ 在實體的作品集中，儘量保持頁面的方向一致。觀看作品集時如果需要不斷轉動方向，確實會令人有點厭煩。

▶ 整理實體作品集時，可以先將所有作品都印在薄的白色紙卡上，並用統一的標籤形式來整理。但最後一定要以高品質輸出，並務必考慮紙質及印刷方式。

▶ 所有立體及大尺寸作品要拍照，並以作品紀錄的形式納入作品集之中。

▶ 動態影像作品可剪輯片段放入數位作品集中。如果是要放在實體作品集裡，你可以截取整個敘事中較為關鍵的片段，以一連串停格圖片的方式，將動態影像呈現出來。

▶ 作品集不需要放入你目前的每一件作品，只要選出一些與你目前興趣和關注議題最相關的創作即可。

▶ 申請不同科系或工作時，都要將作品集個別編修成適合這個申請項目的形式。仔細研究你要申請的單位，找出最適合的重點來整理作品集。思考一下你想凸顯哪些專題、技能和方法。

▶ 在製作實體作品集之前，先用影本來製作一個模型。這樣就能在實際花錢印刷之前，嘗試各種不同的編排方式，並決定圖像的尺寸。

▶ 大致上來說，十五到二十頁是較為合宜的作品集頁數。你的實體作品集裡至少要加入一些速寫草圖，如果你正在整理數位作品集，則要確保其中至少有三分之一的頁數，是在呈現作品的發展過程。

後記

傑瑞米・提爾教授
Jeremy Till

中央聖馬丁學院院長
倫敦藝術大學專業副校長（研究）
(Pro Vice-Chancellor Research, UAL)

　　我一直認為敝校的基礎預科課，是當今教育中最為兼容並蓄的一門課程。它提供學生廣大的空間去實驗及發現自我，並將失敗視為通往成功的路徑之一。就目前英國學校與大學教育的情況而言，這種兼容並蓄尤其必要，因為我們親眼目睹了某些學校對於創意藝術教育的攻擊，為了排名或保守價值觀，將創意藝術教育視為不必要之物，進而加以排除。從一般大學教育來看，創意藝術被安排在常規的體系與準則之中，有時候那與我們的核心價值觀以及學習過程並不相容。而從全球局勢的角度看來，川普和英國脫歐等負面力量設下了各種形式的疆界，這也與創作致力於打破限制的思維背道而馳。因此，無論是對個人或者群體而言，基礎預科課程的這一年，都是激發創造力極其重要的時刻。

　　正如這本書明確指出的，學習創作不需要遵循任何硬性規則，更重要的是你的態度，要擁有開放與好奇的精神，加上專注與精確的特質，

如此便是一位成功且快樂的基礎預科學生了。開學第一天,當我站在基礎預科新生面前時,我總會說:「這裡沒有任何規定,沒有任何對與錯,但卻有優與劣。」這段話有時會有些刺耳,也將難題拋給了他們,畢竟他們過去都遵循著學校教育的各種限制與結構,並取得了成功。然而在中央聖馬丁學院與倫敦藝術大學,我們拋開了規範手冊,取而代之的是提供學生一個充滿支持的平台,在這裡,每位學生都有權能做自己。本書正是這樣一個平台,容納了各種不同的認同。

身為全球頂尖藝術與設計學院之一的負責人,我堅信創意藝術是社會的文化基石,也是改變社會的動力。我在基礎預科學生的作品中,清晰地看見了這種正面力量。他們經常透過作品展現他們關切的事物與各自的認同,並總是能清楚而大聲地傳達:「我們在這裡,請注意」,他們共同反映出中央聖馬丁學院和整個倫敦藝術大學的理念與方針。而這本書也完美地抓住了這種精神。這並不是一套藝術學習處方,而是一幅群像,呈現出我們目前與未來的學生有機會塑造世界的模樣。

致謝

露西・亞歷山大 Lucy Alexander 及
提摩西・米亞拉 Timothy Meara

本書是我們兩人十五年來，在中央聖馬丁學院基礎預科教學經驗的結晶。自從當年以學生身分在皇家藝術學院（Royal College of Art）認識之後，我們就持續在藝術、設計和教育領域上耕耘著。近期，我們將共同的想法，以及對進步主義教育（progressive pedagogy）的投入帶入研究實務中，並在其中探索共同創作的力量和潛力。而這本書的許多內容，都是源自於共同創作及一同思考的過程。

首先，我們要感謝基礎預科課程的學生們，這本書包含了許多他們的作品。也要謝謝我們教過的所有學生，他們的能量、熱情和意願激勵了我們，他們擁抱了這些課程中所有密集與嚴苛的訓練過程。

沒有我們的同事和共同撰稿作者的貢獻與投入，這本書是不可能完成的。他們的專業知識和經驗，使我們能在書中涵蓋更廣泛的學科及創作活動，以此讓本書更能反映目前中央聖馬丁學院基礎預科課程的樣貌。

我們也要特別感謝學院的課程主任克里斯多夫・羅伯茲（Christopher Roberts），他從一開始就十分支持這本書的計畫，並鼓勵我們、給予許多空間，讓我們在基礎預科課程教學過程中不斷進步與創新。

感謝伊格納希雅・魯伊斯（Ignacia Ruiz），她是我們極具才華的插畫家、同事和好友，她的插圖為這本書注入了生命，並完美詮釋了我們的文字。馬丁・斯利夫卡（Martin Slivka）則耐心且細膩地為我們拍下書中大部分的示範作品，包含速寫本、工作室空間和學生測量椅子的模樣。

謝謝弗雷澤・穆格里奇（Fraser Muggeridge）和他的工作室設計編排這本書，完全符合課程的精神。也特別感謝朱爾斯・艾斯韋斯（Jules Esteves），他對本書大量投入，並與我們密切合作。還有米榭拉・佐皮（Michela Zoppi），他為設計過程一路把關到最後。

我們還要感謝法蘭西斯卡・梁（Francesca Leung）向我們提議了這本書的計畫，並謝謝查拉・安瓦里（Zara Anvari）著手進行，並承接了這本書的工作。也感謝我們的編輯珍妮・戴伊（Jenny Dye）細心校正，以及本書的藝術指導班恩・加德納（Ben Gardiner）讓我們參與設計過程。

感謝格雷森・佩里為我們撰寫前言，並謝謝他以倫敦藝術大學名譽校長的身分，啟發了這麼多的學生及教職員。

感謝中央聖馬丁學院院長傑瑞米・提爾的撰文，謝謝創新與商業發展處的莫妮卡・亨達爾（Monica Hundal）與漢娜・席姆（Hannah Sim），以及對外關係主任史蒂芬・貝德多（Stephen Beddoe）的諸多協助，也感謝學院的創新基金贊助了這本書。

而個人部分，我們則要感謝我們的伴侶馬丁・斯利夫卡（Martin Slivka）與伊莎貝爾・德卡特（Isabelle De Cat）以及我們的父母，謝謝他們為我們的撰文提出了寶貴的建議，以及他們無盡的支持及鼓勵。

圖片出處

插畫

本書所有插畫出自伊格納希雅 · 魯伊斯 (Ignacia Ruiz)
但不包括：

第二頁課程圖，繪製者威廉 · 大衛 (William Davey)

攝影

本書所有照片出自馬丁 · 斯利夫卡 (Martin Slivka)
但不包括：

· Kevin Carver, Foundation studio, Central School of Art and Design, 1985, p.10
· Kevin Carver, Foundation studio, Central School of Art and Design, 1983, p.11
· Josh Shinner, AW11 Jumping Girl, p.50
· Ben Westoby, Orlando, 2014, courtesy of the artist and Roman Road, p.51
· Lucy Alexander, Body and Form student work, p.99
· Tim Meara, Build It workshop, p.120–5
· Diandra Elmira, p.126–7
· Theresa Marx, Birgit Toke Tauke Frietman 2015, p.145
· Mark Laban, Rustic Stools, 2017, p.146–7
· Chris Beldain, Rahmeur Rhaman AW19, p.148
· Tim Meara, Chris Kelly Draping workshop, p.173–5
· Tim Meara, Fashion & Textiles garments, p. 182–7
· Adrian Scrivener, site visit, p.196
· Lucy Alexander & Tim Meara, Park, 2018, p.198–201
· Lauren Best, Forest Survival Kit, p.210–11
· Richard Nicholson, Carina Eke footwear, p.212
· Max Barnett, Imogen Colla neck piece, p.213
· Lucy Alexander, Commune in the Future House, p.223
· Scene Peng, Commune in the Futuro House, p.224–7
· Lucy Alexander, Paolina, 1m2, p.234
· Max Barnett, Holly Beighton headpieces, p.236
· Max Barnett, Nicholas Willis neck piece, p.237
· Tim Meara and Jo Simpson, p.238–9
· David Poultney, Ika Schwander performance, p.241
· The workshop pictured on p.120–5 was run by Alaistair Steele and Helmert Robbertsen with the participation of 3DDA Foundation students.

內文頁碼

本書所有的頁碼數字，是由 2018 ～ 2019 年的基礎預科課程師生個別手寫。

中文版封面照片出處

· p54, 87, 136, 158, 159, 160, 161, 165, 178, 242 by Martin Slivka
· p199, by Lucy Alexander & Tim Meara, park, 2018
· p213, by Max Barnett, Imagen Colla neck piece

Instagram
@csm_foundation
@fashion_textiles_csm
@fine_art_csm_foundation
@gcd_csm_foundation
@3ddafoundation